JN082692

The
Pleasures of
Book Design

高橋善丸

ブックデザインの
制作手法

もくじ

Shen AIQI'S
INK PAINTING

The Ink
Painting of
Shen Aiqi

序章　本は何処へ行く

メディアの変遷は旧媒体の駆逐

絶滅危惧種か、と言われた本ですが、そう感じずにはいられないほど、インターネットメディアの滲透には目覚ましいものがあります。確かに、スピードにおいても、コストにおいても、そしてその広がるエリアにおいても、インターネットは書籍をはるかに凌駕するメディアと言え、やがてメディアは概ねネットに移り変わってしまう時が来るのだろうと誰もが予想しています。では、そんな時代である昨今、なぜ今さらブックデザインの本を出版するのかという問いが投げかけられるのは当然のことでしょう。

諸々のメディアは時代によってしょっちゅう新しい形に取って代わります。ここ100年の娯楽メディアを遡ってみても、SPレコード、LPレコード、オープンリールテープ、カセットテープ、ビデオテープ、CD、レーザーディスク、DVD、ブルーレイディスクなど、主なものを取り上げただけで、時代の主力となる記録メディアは10～20年の寿命と言えます。さらに、コンピュータ用記憶メディアに至っては歴史が浅いにもかかわらず、紙パンチテープ、磁気テープ、フロッピーディスク、MOディスク、CD、DVD、USBメモリほか、あげれば

きりがなく、さらに変化し続けています。しかし、ここで重要なのは、メディアがどんどん増えているのではなく、過去のメディアが駆逐されて機能しなくなって消滅してしまうということです。今のデジタルメディアも、根本フォーマットが変われば、今保存している情報もそのままではやがて閲覧できなくなってしまうでしょう。

ところが、書籍に関しては、古書店にある100年前の本は、今見ても100年前の人と全く同じ環境で情報を享受することができ、感覚を共有できるのです。本はメディアの再生ドライバーを必要としないか

ら、「時代環境に影響されないメディア」と言えるのです。また、たとえ1000ページの本でもパラパラっとめくれば、5秒でだいたいどういったものか一瞬で判断することもできます。本というものにはそんな捨てがたい身体感覚があり、半永久的に本であり続けられる「裏切らないメディア」とも言えます。

メディアは信用できるのか

かつて、活字になったもの、とりわけ書籍になったものの情報は無条件で信用できるという認識がありました。(国家的に情報操作された時代は別として) 新聞、テレビ、書籍等には公共メディアとして正

しい情報を伝えるという社会的責任がありました。それは大きな費用もかかり大勢の人たちが関わることで、繰り返し内容が精査されるからであり、メディアの財産は何より「信用」であったからです。ここに至ってネットメディアの思いがけない大きな問題は、情報の信憑性になりました。費用もかからず誰の校閲を受けることもなく、個人の意見が世界に発信されるので、手軽さと危険が同居し、今やフェイクニュースが戦争さえも引き起こしかねない制御不能な怪物となる可能性もあると言えます。歴史に例えを見ると、革命で自由を勝ち取ったはずが、新たに凶暴な支配者をつくったにすぎなかったということもありました。インターネットによって誰もが発言や発信の自由を勝ち取るという民主主義の象徴であったはずなのに、それが善にも悪にも変貌する自由の仮面を被ったこの新たなメディア自体に支配されてしまうことを危惧せずにいられません。

生き残ったメディアは何か

今から50年ほど前、文芸書が大量に文庫本で販売された当時、これは出版業界の崩壊に繋がると嘆かれたそうです。確かにハードカバーの文芸書と同じ内容でありながら、

感動を形に

感動を所有

小さくて軽く、おまけに値段が安いとくれば、もうハードカバーを買う人などいなくなるだろうと考えるのはあたりまえです。しかし結果は、現在の書店でも相変わらずハードカバーが幅を利かせています。それは書籍に求めているのが情報ばかりではないからだと言えます。古くは写真の発明は絵画の衰退に繋がると言われ、テレビが登場した時には映画産業はなくなるだろうと言われましたが、絵画も映画も未だ健在であるのに似ています。それらに共通しているのは機能性だけが役割ではなかったということでしょう。

読んだのに買う本とは

2007年頃に携帯小説なるものが流行したことがありました。これは一般の高校生らが携帯電話で、続き物のオリジナルの小説を書き綴って、公開サイトに載せていたものなどです。人気のあったものは、出版社が書籍化して発行するのです。当時、文芸書のベストセラーのトップ3をこの素人が書いた携帯小説が占めていたのだから驚きます。ところで、ここで疑問が湧いてくるのですが、携帯小説は携帯電話で無料で読めるのにわざわざ書籍を購入するということはなぜなのでしょう。最近でも、あるタ

レントがインスタグラムで無料で公開していたものをまとめて出版したら、いきなりトップランキング1位のベストセラーになったことがありました。本の魅力の1つがここにあります。それは映画で感動したらパンフレットを買う、美術展で感動したら図録を買って帰るのにも似ていて「感動を形にして所有したい」ということではないでしょうか。要するに、書籍は情報の器としての存在だけではないということです。自分の側に置き自分のものとして所有できる、つまり、手触りや重量感も含めて、感情移入されたオブジェでもある

わけです。かくして、このデジタルメディア社会にあっても、相変わらず休日ともなれば書店は賑わい、新しい書籍が尽きることなく生み出されているのだと思います。

これからの書籍に求められるのは

ただ、そうは言ってもネットメディアとの棲み分けが明確にできてくることは間違いありません。情報のスピードにおいては、それを担っていた新聞や雑誌など、また、情報の量においてはそれを担っていた各種辞典に加えて知識やノウハウを伝える本など、これらの紙媒体は徐々にネットメディアに道を譲ることになるかもしれません。

娯楽性
Entertainment

読む行為を楽しむ

感動を形にして所有

読書
Reading

愛書
Book Love

ここちいい書籍
The Pleasures of Books

コンテンツ(内容)を楽しむ

鑑賞する・収集する

漁書
Fishing Book

知識・情報を得る

保存・時代に影響されない機能

機能性
Utility

では、これからの書籍に求められていくのは何なのでしょう。情報の器としての機能を超えるもの、それはコンテンツはもとより、モニター画面では決して得られない、紙の風合いから本の形態まで、装丁デザインを含めたその佇まい全てで情報を享受できるメディアとしての存在ではないかと考えます。なぜなら、大量の情報が瞬時に通り過ぎては消えていくネットメディアに対して、本に求められるのはスピードではなく、時間をかけて思考を巡らし、じっくり味わい、さらには愛蔵されるメディアになり得るからです。したがって

従来の本としての合理性に囚われず、むしろ、コンテンツのイメージを盛り上げる器から楽しめる、五感に感応するオブジェづくりであり、それには執筆者や編集者だけではなく、情報に感覚や表情が加わった書籍のつくり手として、デザイナーの役割が大きく影響していくのだと考えます。本書では、書籍を読むだけではなく、その行為や時間をここちよく感じる、そんな「ここちいい本」の魅力づくりの助けになることを願ってまとめてみました。そしてこの本をご覧いただくことでここちいい時間を持っていただければ幸いです。

住まい

between/room

outside / inside

outside / inside

B O U N D S

Wheth...

house or even...

to a bounded space a...

The word *ma*, seen in *cha-no*...

(parlour), and the names of other roo...

demarcated by posts. It is used to denote roo...

not mean the condition of being surrounded by walls...

In the context of daily living, kekkai is a purely conceptual

way of setting space. Rather than physical walls, ma relies

as a symbolic marker to set spaces apart. In the

microcosm of the tea ceremony, merely by the placement of

a small stone (kekkai) knotted with string, becomes a

symbolic 'wall' set up along the path to the place of tea.

While the tea ceremony is not religious, it does take pla...

in a sacred space and borrows from Buddhism the

kekkai, which denotes a sacred space. Just abou...

religion has a similar concept. In Japan, howeve...

from religion, sacred spaces dwell naturally in e...

part of the local world-view. Perceived space...

kekkai. Although the boundary does not co...

at first sight it looks freely crossable - it d...

...stence that affects behavior. Th...

...ed in the awareness...

画像イメージを加え視覚効果を持った文字造形

漢字は象形文字に端を発しているものの、もうほとんど原形から遠ざかっていて、元のモチーフを想像に号化されて、もうほとんど原形から遠ざかっています。しかし、漢字は読む前に見て理解できるので、文字によるたたずまいは重要な要素となっています。元のモチーフを想像に化して、より視覚に見て理解できる文字であるので、その視覚す。とはいっても、視覚によるイメージ伝達の効果を上げることに読んでいます。そこで、文字の元の意味に立ち返るのではなく、文字の造形を超えて稚拙に、言葉が象り情景を持って語ってくれるのです。

▶p160-161 ピクトグラフ説明
[の]は十々のアイコンです。[の]は
らかな文字で[の]を繊細としてのフォルムへの
ことを繊細としていることを
それらを作用したりさせています。[日本の中央で
よりの木の状態をしています。

編集は物語

Editing is
a Drama

編集は物語

「編集」は文字どおり情報を集めて編み込むことですが、これは材料となる雑多な情報を整理して物語のように1本の道筋をつくっていくことです。書籍に限らずテレビ番組でもWebメディアでももちろん同じです。言い換えれば人が生きていくということは、自分を取り巻く雑多な情報を整理して道筋をつくり、行動の指針とすることも編集だとも言えます。かつては情報の発信者側がユーザーにわかりやすいよう編集してから媒体に載せていたのですが、昨今のインターネット社会のように散発的な単独情報が怒涛のように溢れてくると、ユーザー側が自分で

かつての受信者

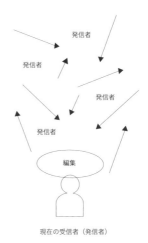

現在の受信者（発信者）

情報を再編集して判断しなければならず、現代人にとってこの編集は必要欠くべからざる能力と言えます。

本は時間軸を持ったメディア

書籍づくりはまず編集作業からであり、本の骨組みをつくることになるので、通常は専門の編集者が担うことになります。場合によってはデザイナーが編集に携わることもあり、編集業務をデザイナーが理解していなくては適切なブックデザインをすることはできないと言えます。書籍のデザインは視覚デザインであり紙面は静止しているのですが、一瞥して全てが把握できるのではなく、ページをめくり読み進めながら理解し、著者や編者の思考を追体験して

いくものなので、平面媒体でありながら、時間軸のある媒体と言えます。前述したように、書籍の編集は物語を紡ぐようなことであり、これは小説でなくとも多くの本に同じことが言えます。その本がどのような目的でつくられたかによって、ユーザーの読み進んでいく心理状態の変化も計算しながら、最後のページにたどり着くまでに目的を達成してもらうためのストーリーがつくられていなければならないのです。

知識か娯楽かで編集は変わる

書籍をザックリ2つに分けると、その1つは、教科書や専門書、ノウハウブックなど、知識や新しい情報を得ることを主な目的とした情報本や

実用書。2つ目は、小説や写真集、マンガなど、読んだり見たりすること自体を楽しむことを主な目的とした娯楽本です。この2つは目的が違うので編集の仕方にも違いがあります。情報本の場合に必要なのは、膨大な情報を整理してできるだけ読者が速やかに合理的に情報を理解できるための道筋を組み立てることです。一般的には、章立てや理解しやすい話の順序立て。入り口はやさしく、理解につれて徐々にレベルアップしていく心理負担の軽減。視覚からの理解の助けのための資料や図版の併用など、情報を明快に整理し秩序立てすることがもっとも大切です。また、読者は必ずしも順を追っ

て読み通すとは限らず、そのためにどこからでも拾い読みができるように、細分化された項目立てをしておくことも重要です。そしてこの項目の表示には、情報のヒエラルキー（格）が明確でわかりやすい見せ方が求められます。

一方、娯楽本の場合になると、読者は必ずしもはっきりした目的意識を持っているわけではなく、退屈すれば飽きられてしまうので、ストーリーの結論ではなく、その過程を楽しむようにしなければなりません。そこには興味を引き続ける話の展開の技が求められ、それが全体としてドラマをつくり上げていくと言えるでしょう。

■ 編集プロセス

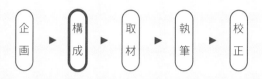

企画 ▶ 構成 ▶ 取材 ▶ 執筆 ▶ 校正

左図が一般的な編集の流れ。中でも構成が柱となる。一般的な編集者の場合、これに文字原稿、デザイン、イラスト、写真、資料、印刷製本等の手配のほか、掲載許可取り、スケジュール管理、制作費管理などのプロデューサー的業務が主体となる。

■ 編集のための台割例 （『お薬グラフィティ』の場合　46-49 ページ参照）

初期構成プラン

ページ	タイトル	内容	図版
1	とびら		
2	もくじ		
3			
4	イントロ写真		1
5			
6	薬と売薬のなりたち		3
7			1
8	パッケージ	中略	
9		小略	1
10	幕末〜明治35年頃		
11			
12		幕末〜	5
13		明治元年〜	10
14	小略		
15		明治15年〜	25
16			
17			
18	明治35年頃〜大正15年		
19			
20		奈良, 滋賀	40
21			
22	小略		
23			
24		他	50
25			
26			
27			
28			
29	昭和元年〜昭和20年頃	小略	1
30			
31		富山	80
32			
33			
34			
35			
36		奈良	50
37			
38	小略		
39			
40			
41			
42		滋賀, 他	
43			
44			
45			
46			
47			
48	昭和20年〜昭和35年頃	小略	1
49			
50		奈良	40
51			
52	小略		
53		富山	30
54			
55			
56		滋賀	20
57			
58		他	40
59			
60	昭和35年頃〜昭和末期		
61			

ページ	タイトル	内容	図版
62			30
63	小略		
64			
65			
66	置き箱, 置き袋	小略	1
67			
68		(木版, 石版)	15
69	置き袋		
70		(オフセット)	10
71			
72		(木版)	
73	置き箱		15
74			
75		(紙箱)	
76	もぐさ, こうやく		15
77			
78	広告	中略	1
79			
80	効能書		
81	版木		20
82	台帳		
83			
84	番板		10
85			
86	紙看板 (ポスター)		10
87			
88			20
89			
90	引き札		
91			
92			
93			
94			
95	うちわ		5
96	広告, チラシ		10
97			
98	ノベルティー	中略	1
99			
100			20
101			
102	売薬版画		
103			
104	紙風船		20
105			
106	喰い合わせ		10
107			
108	ノベルティ		10
109			
110	売薬さんの変遷		
111			
112	登録商標		
113			
114	売薬日誌		
115			
116	年表		
117			
118	あとがき		
119			
120	奥付け		
121			
122	紙風船	付録 (組み)	

最終構成プラン

ページ	タイトル	内容	図版
1			
2	とびら		
3	もくじ		
4	イントロ写真		1
5			
6	薬と売薬のなりたち	台帳	1
7		線こうり	1
8	幕末〜明治35年頃	小略	1
9			
10	時代設定写真		
11			
12		幕末〜	15
13			
14		明治元年〜	9
15	小略	明治10年〜	14
16			
17			
18		版木	1
19			
20		番板	6
21			
22			
23	紙看板 (ポスター)		1
24			
25			
26			12
27			
28	売薬版画		
29			1
30	効能書		11
31			
32	明治35年頃〜大正15年	小略	
33			
34	時代設定写真		
35			
36		版薬	30
37			
38			
39			1
40		風邪薬	16
41	小略		
42		子供薬	9
43		婦人薬	8
44		その他	9
45			1
46	動物	箱	7
47			1
48		木版	9
49	置き袋 (木版, 石版)		
50		石版	9
51			1
52	置き箱 (木版)		3
53			
54			20
55			
56	引き札		
57			
58			
59			
60			
61			
62			1
63	うちわ		5
64	もぐさ		6
65	こうやく		6
66	年表		1
67			
68	昭和元年〜昭和20年頃	小略	
69			
70	時代設定写真		
71			
72	小略		
73		婦人薬	23

ページ	タイトル	内容	図版
74			
75			1
76		版薬	34
77			
78			
79			
80			1
81		頭痛薬	10
82		風邪薬	41
83	小略		
84			
85			
86			
87		子供薬	23
88			
89			
90			
91			
92		青	5
93		その他	12
94			20
95	植物		
96			
97	置き箱 (オフセット)		12
98			
99	ノベルティー		21
100			
101	紙風船		7
102			1
103	広告, チラシ		17
104			
105			1
106			
107			
108		小略	
109	時代設定写真		
110			
111		風邪薬	24
112			
113			1
114		婦人薬	8
115	小略	版薬	23
116			
117		頭痛薬	21
118		ケロリン	1
119		子供薬	19
120			
121			
122	植物	箱	5
123		メンタム	1
124	置き袋 (オフセット)		12
125			
126	置き袋 (紙箱)		6
127			
128	ノベルティ		8
129	喰い合わせ		3
130	マスク		1
131			
132	昭和35年頃〜昭和末期	小略	
133			
134	時代設定写真		
135			
136		風邪薬	14
137			
138	小略		
139		頭痛薬	13
140		子供, 参考文献	3
141	売薬さんの一日	線こうり	1
142	年表・参考文献		
143	平成の売薬		1
144	あとがき・奥付け		
	紙風船	付録	

編集にあたっては、全体構成を一覧できるように台割を表の状態でつくる。そこには内容や素材、図版、原稿入手の有無など必要情報を書き入れると同時に、印刷製本のための 16 ページ毎の紙の丁合いなどを計算できるようにすることもある。

通常は色分けする必要はないが、編集作業を進めるにあたって内容の種類をわかりやすくするためにした。初期プランは、内容のカテゴリーに章を分けて前後とはっきり区別する形で構成した。しかし、これでは流れが単調で、途中で飽きがくるのではと予想され、最終プランのようにカテゴリーを分散させるように組み直した。これは内容に大きく変わりはないが、違ったカテゴリーのものを交互に入れていくことで内容にリズムが生まれて、バラエティ感が表現できると考えたからだ。

50 Years of Japanese
Logotypes and Symbol Marks

日本タイポグラフィ協会 編
パイ インターナショナル 刊
B5 判 / ソフトカバー / 480 ページ
2020

カバー：コート (A2 コート)135kg / 2C /
マット PP＋UV シルク厚盛印刷

日本タイポグラフィ協会が発行した年鑑が 50 年で 40 冊を数えた。これを機にその全ての年鑑のロゴタイプとシンボルマークの作品の中から、当時の審査段階で評価の高かったものを中心に約1000点をセレクトして、タイポグラフィの50 年の歴史を振り返って検証しようとした。作品は年代を追って掲載しているので、時代を反映したタイポグラフィの潮流を見てとることができ、貴重な資料性も併せ持っている。480 ページもあるが、利便性を考えてソフトカバーにしたものの、長く保存していただきたい書籍であるので、カバーは耐久性を考えてマット PP 加工に。タイトルは UV 厚盛印刷を施した。

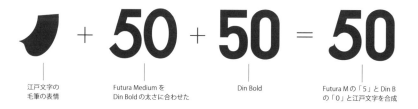

江戸文字の
毛筆の表情

Futura Medium を
Din Bold の太さに合わせた

Din Bold

Futura M の「5」と Din B
の「0」と江戸文字を合成

「50」のロゴは 3 つの書体の特徴をピックアップして 1 つのロゴとして合成。

日本のロゴ・マーク50年

▶ 表紙
表紙の使用書体はヒラギノ角
ゴシック体を基本にしている
が、表示のポイントによって
ウエイトを少しずつ変えて、
結果として同じような太さに
見えるように調整している。

Gill Sans L

ヒラギノ角ゴ-W0

ヒラギノ角ゴ-W2

ヒラギノ角ゴ-W1

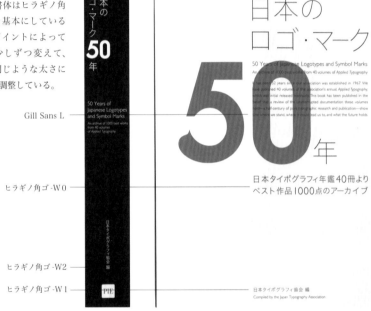

▶ 序文
版面周りに余白を取らず文字
面を広く使い、その代わりに
対向ページを白地にしてコン
トラストをつけた。
序文：高橋善丸

50年の歴史を検証する本なので、章は年代別に50年を8つに区切った構成である。章扉には、該当時代にリアルタイムで活躍していた会員デザイナーによる執筆原稿。

1969〜1978年：太田徹也
1980〜1987年：中島安貴輝
1989〜1994年：工藤強勝
1995〜1999年：片岡朗
2000〜2004年：田代卓
2005〜2009年：八十島博明
2010〜2014年：笠井則幸
2015〜2019年：大崎善治

◀ 年鑑毎の単年度扉
できるだけ作品に情報スペースの影響を少なくするように、情報を上に横並びに集めて処理している。年鑑の表紙画像もアイコンとして配置。一般的なマーク・ロゴタイプ集のように作品を詰め込んだレイアウトは避け、1ページに1〜4作品までと、できるだけ贅沢に作品を鑑賞できるようにした。

◀ 単年度インデックスページ
作品年度の立ち位置がわかるように、柱として毎ページ小さく入れている。

The Pleasures of Typography

高橋 善丸 著
パイ インターナショナル 刊
A5 判 / ソフトカバー / 304 ページ
2016

カバー：ハイピアス NEO（ウルトラホワイト）104kg /
スミ 1 C＋グロスニス / UV シルク厚盛印刷
本文：OK アドニスラフ W46.5kg

本書の姉妹本であり文字のデザインに特化したもの。ここちいい文字づくりということをコンセプトにしているだけに、書籍のありようにもそれを感じさせるべく、本文用紙にOKアドニスラフW46.5kgを使用。この紙は腰がなくて柔らかくページをめくりやすいばかりでなく、紙の厚みのわりには驚くほど軽い。それにより同ページ数のほかの本と比べて3分の2ほどの重さしかない。手に持った時の意外な軽さに驚くとともに、長時間持っても疲れない。風合いはとてもラフで手触りもここちいいのだが、印刷のきめ細かさは多少劣る。しかしその分、手にここちいい感触を感じさせることができる。

日本語版の他
台湾（繁体字）版 - 左
中国（簡体字）版 - 右

Chapter 01 — 01 Grid

きっちり

枠組みに添ってバランスを安定させる文字造形

▲第1章項目扉
あえて曖昧な言い回しのキーワードを設定し、紙面からはみ出させて画面に動きを持たせた。また、ロゴもあえて部分的に見せることで細部に視点を向けさせた。

▶目次
文字の世界を、字体、書体、質感、空間の4つのカテゴリーに分類し章立てしている。

◀ 章扉

その章の位置付けと考え方を
解説している。本文の四方に
余白を設けて中央に集中した
緊張感のある組版。
章毎に構成内容は違っている
が、編集パターンとレイアウト
フォーマットは統一。

◀ 第1章項目一覧

メインである字体（ロゴタイプ）
の制作手法を6つのステップ
で、段階的に有機的表現に向
かって紹介している。感覚的
表現に軸足を置いているので、
きっちり、ゆらり、ふらりといっ
た風にあえて曖昧なキーワー
ドを選んでいるが、内容を理
解すれば共感できるはず。
制作のステップ毎のキーワー
ドの括弧の形も内容に合わせ
て変化させている。

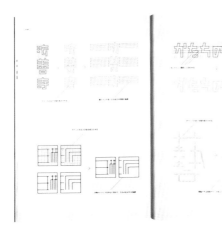

◀ ロゴ制作のポイント図解ページ

項目毎に、テーマとしている根
拠を、実例を見せて比較説明
している。
理論、手法、作例、検証の4つ
を繰り返すことを編集の基本
パターンとしている。

｜ここちいい文字

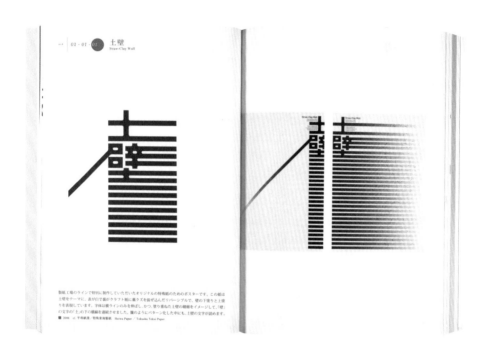

製紙工場のラインで特別に制作していただいたオリジナルの特殊紙のためのポスターです。この紙は土壁をテーマに、表が白で裏がクラフト紙に墨クズを混ぜ込んだリバーシブルで、壁の下塗りと上塗りを表現しています。字体は縦ラインのみを伸ばし、かつ、塗り重ねた土壁の稜線をイメージして、「壁」の文字の「土」の下の横線を連続させました。簾のようにパターン化した中にも、土壁の文字が読めます。
■ 2006　cl 平和紙業／特殊東海製紙、Heiwa Paper / Tokaiho Tokai Paper

▲第1章作品ページ
第1章は全て、左ページにロゴタイプと解説、右ページに使用例を掲載している。

▶検証コラム
各章の最後には、検証として、特化したテクニックを紹介するためにコラムページを設けている。右は同じ文字でも前後の文字組みが変わると全く違ったフォルムになるバリエーション例。

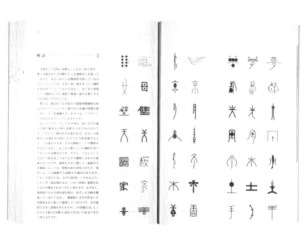

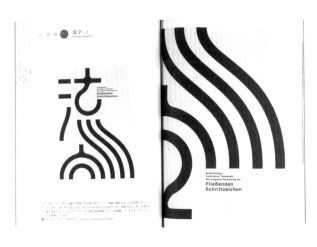

◀第2章作品ページ
ポスターへの展開例。基本レイアウトフォーマットは同じだが、バリエーション展開を見せる。

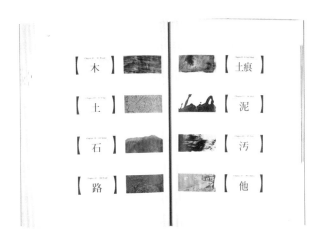

◀第3章項目一覧ページ
この章では素材を使用した例毎のタイポグラフィ表現を紹介している。
章毎の項目を目次のように見せることで、編集の構造が視覚的に理解しやすい。

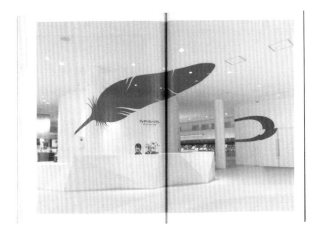

◀第4章作品ページ
この章では環境の中のアナモルフォーシスの手法での3次元タイポグラフィを紹介している。
本全体を通して全面断ち切り写真の使用をできるだけ抑えて、小口の白を保つようにした。

Fuzzy Communication

Fuzzy
Communication
Graphic
Design by
Yoshimaru
Takahashi

FUZZY

mcmcreations

Fuzzy
Communication

高橋 善丸 著
ハンブルク
美術工芸博物館 刊
MCCM creations 発売
A5 判 / ソフトカバー /
224 ページ
2008

表紙：ジェントル
（ホワイトフェイス）
175kg

カバー：ジェントル
（ホワイトフェイス）
215kg

ドイツのハンブルク美術工芸博物館で展覧会をした時の図録を兼ねて発行したもの。1冊の作品集を編集するにあたって、それまでの自分の作品群の中に潜伏している独自性を、日本人の美意識という枠組みで捉えてみた。それを分析するために、自分の視点で多くの要因を集め分類、整理しながら、8つのキーワードにまとめ、そこから「曖昧なコミュニケーション」という究極の日本人のコミュニケーションの取り方をテーマとして導きだした。この本は香港の出版社からインターナショナル販売をしたのだが、カバーの認識が日本と違い、カバーが表紙より厚い紙の設定になっている。

Fuzzy Communication

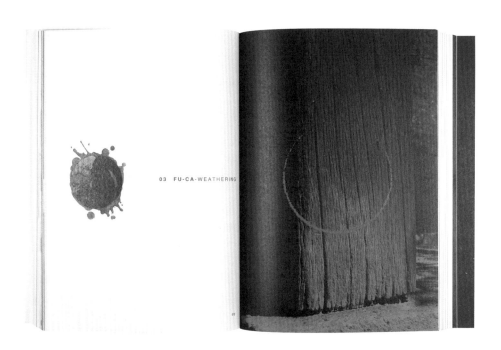

03 FU-CA-WEATHERING

▲▶章扉

日本人の美意識を8つのキー
ワードに象徴して、章立てし
た。全ての掲載作品を各章の
テーマに合わせながら分けて
配置。各章の扉にテーマを象
徴するモノトーンのイメージ
写真と、赤い円形のシンボル
パターンを配した。

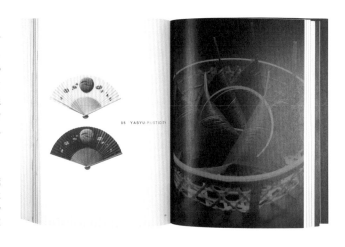

05 YASYU-RUSTICITY

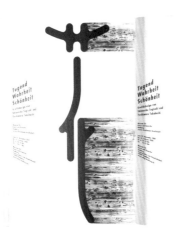

◀序文
各章から導きだしたテーマの結論を書籍のタイトルとしている。「曖昧なコミュニケーション」という大きなくくりのテーマコンセプトを、チャートを交えながら解説している。寄稿文はスミ文字で、自分の文章は赤文字でと表示分けをした。版面は3方をツメて、ノドのみに余白を持たせた。

◀テーマポスターページ
この展覧会のテーマポスターを巻頭4ページにわたって配置している。

◀奥付
巻末には、販売元の香港の出版社の依頼で著者写真を大きく配しているが、中国では著者の肖像が大きいのは一般的なことである。

Fuzzy Communication

磨きぬかれた大理石より苔むした自然石を好む。また豪華に図案化された壁紙より、素朴な土壁を、真新しい白い柱より年月を経た味わいのある柱を好みます。これらに共通している気持ちは単に自然思考と言うだけでなく、そのものに時間が内包されている味わいであり、また自然現象によって朽ちていく様にさえ美しさを感じてしまうと言うことです。そこには永遠に実在することよりも、むしろ消えゆく状態に美しさや愛おしさを感じるとです。これが日本人の美意識をつかさどる源点のひとつではないかと思います。日本人の感性を表現するキーワードに「わび、さび」という言葉があります。これは茶の湯の世界で使われるのですが、「わび」は侘しいで「さび」は寂しいです。でもこれらの言葉は一般的にはいずれもネガティヴな気持ちであって、美しいというポジティヴな気持ちとは相反することのはずです。それは成長だけが美しいのでなく、衰退にすら愛着という美を感じるからといえます。「風化」と言う物理的現象の言葉でさえも、風に化けると書く。崩れ、散り、やがて消えゆく形への賞翫の感覚です。

FU-CA　Rather than polished marble, people in Japan are attracted to stone that bears the trace of time. Clay walls are preferred over gorgeous wallpaper; tastefully aged wooden pillars are more appealing than classical white columns. More than a feeling for the natural, what these things have in common is an existence in time. Subtly speaking of the natural deterioration worked by time, beauty dwells in their transient appearance. These preferences show a fond regard for the natural state of passing, rather than attachment to the eternal. acceptance of impermanence. This is, I think, one of the root sources of Japanese aesthetic sense. Discussions of Japanese sensibilities often resort to

WEATHERING

the concepts wabi and sabi, which are said to be central to the tea ceremony. Wabi involves an austere sense of comfortlessness and sabi evokes a sense of personal desolation. At face value, neither word has a positive connotation. You could say that they are both contrary to the affirmation with which beauty is usually associated. If these really are aesthetic principles, they must refer to the willingness to accept beauty both in the ascending trajectory of growth and in the bereft decline into decay. While fuuka refers to the physical phenomenon of weathering, it also expresses the appeal of places where things crumble, scatter, and become nothing in the wind.

▲▶テーマ理念解説ページ
章扉の次には章のテーマを解説する文章を掲載。赤ベタ白抜きで和文を、白地に赤文字で英文をと、2か国語で対比させながら、解説の挿絵を配し、章扉と合わせて4ページをセットとし、章毎に繰り返している。このように構成することで、思考の構造と、作品の理解が一致して閲覧できる。

FU-CA

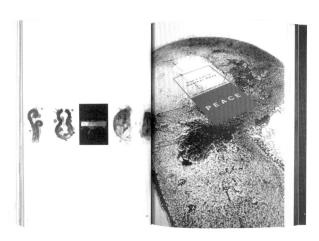

◀ 作品ページ
作品以外の色やパターンは一切使わないように、作品の切り抜きを基本とし、要所に全面断ち切り画像を配している。

Symbolmark & Logotype

◀ ロゴタイプページ
各テーマ章とは別に、巻末にロゴタイプの付随ページを設けている。黒地にグレーの文字色でストイックな見せ方にしている。

◀ シンボルマークページ
手がけたシンボルマークの一部を数ページにわたって一覧にしたものだが、大きさを抑えて数を多く配置している。青系、緑系、赤系と色順で配列。

Lady Amputee in Powder Room

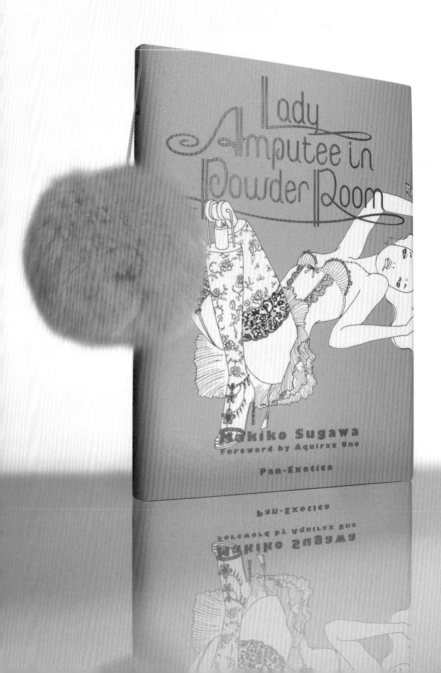

Lady Amputee in Powder Room

須川 まきこ 著
エディシオン・トレヴィル 刊
A5 判変型 / ハードカバー / 152 ページ
2017

特装版カバー：
ファンタス（ホワイト）135 kg /
メタリック赤箔押し /
ボンボンスピン付き

普及版カバー：
NT ラシャ 130kg

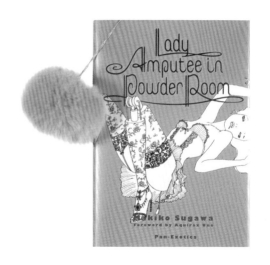

フェミニンでセクシーなイラスト を描く女性アーティストの作品集。 Amputee は切断であり、ここでは 義足の人を意味している。女性ら しさを強調して、本全体の色をピ ンク基調にした。アンニュイで少 しふしだらなポーズの作品を表に 使い、可愛 さとエロス が同居した 大人の世界 を象徴させ ている。上 製本にカ バー仕上げ を普及版と して、特装 版が別にあり、スピン紐の先に大 きなボンボン（毛玉）がついてい てとてもインパクトが強い。カバー のタイトルはパール紙に赤の箔押 しである。また、別丁扉にはトレー シングペーパーにレース模様をプ リントしている。

Lady Amputee in Powder Room

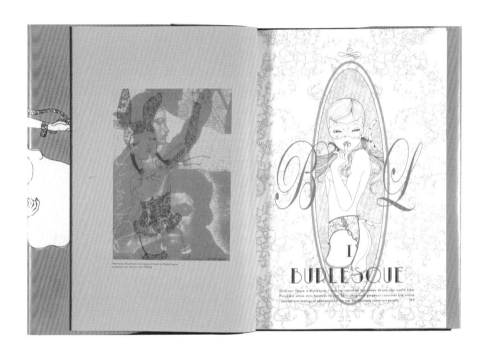

▲章扉
テーマ毎に7つのカテゴリー
に分け章立て。書籍全体のイ
メージテーマはバーレスクで
あり、第1章はその象徴とし
てショーガールをイメージ。

▶作品ページ
書体はアール・デコ調の書体
を基本にしているが、章のイ
メージに合わせて章毎に書体
を変えている。

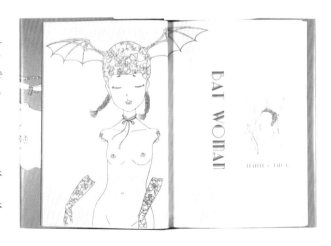

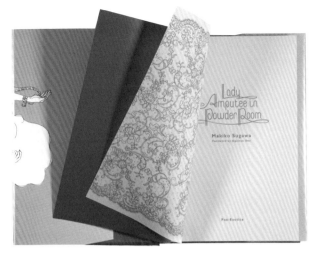

◀ 見返し
紙：サガン GA（しんく）

◀ 別丁扉
クラシコトレーシングにスミ
1色でレース模様をプリン
ト。タイトルはなく、本扉の
文字が透けるようにした。

◀ 本扉
紙：OK ミルクリーム・ロゼ
73.0kg
冒頭の8ページのみピンクの
紙に2色刷りにしている。
序文：宇野亞喜良

◀ 作品ページ
作品のみが続いていく中で、
単調にならないために章扉以
外はあえてフォーマットをつ
くらず自由な紙面構成にして
いる。

◀ 作品ページ
一見、女性っぽく可愛らしく
しているが、実は十分男性読
者を意識した紙面構成にして
いる。

1,Burlesque
2,Purity and Nakedness
3,Playing with Midgets
4,Beauties and Beasts
5,Lady Amputee
6,Duodrama
7,E is for Erotica

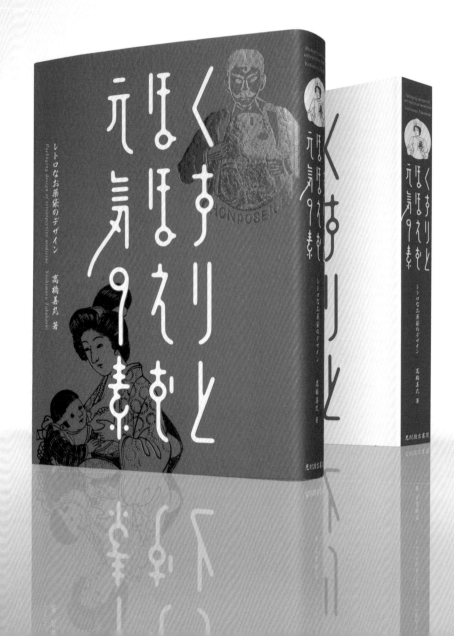

Packaging Design of
Retrospective Medicine

高橋 善丸 著
光村推古書院 刊
A5 判変型 / ソフトカバー / 352 ページ
2011

カバー：ハンマートーン GA(スノーホワイト)170kg /
特色赤 1C / メタリック赤箔押し

売薬（家庭配置薬）の薬袋や広告
印刷物など関連印刷物を売薬美術
と捉え、時代を追いながらコレク
ションの数々を俯瞰して、その変
遷を検証しようという本。同時に、
懐かしさ漂うビジュアル表現を堪
能することができる。カバーは赤の
地色に同じく赤のメタリック箔でイ
ラストを配置している。小口側には
各ページ毎に濃度を変えた赤色を
配置することで、なめらかな赤の
グラデーションを表出することが
できている。表紙や本文を含め、
全体に赤色にこだわってイメージ
づくりをした。構成としては、全体
を大きく３つの内容のブロックに
分けて、レイアウトフォーマットも
それに合わせて変えている。

くすりとほほえむ元気の素

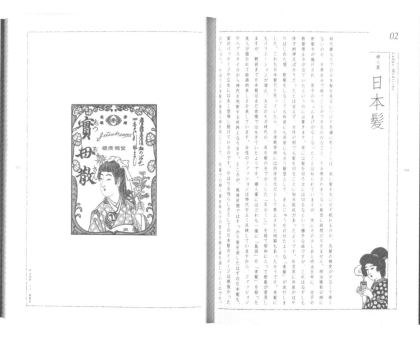

▲ 項目扉

この本は、売薬の歴史を検証するというより、往年の売薬美術の視覚的魅力を楽しんでもらうことを目的としている。全ての文字や罫線を赤にしているのは、往年のキッチュな印刷広告物のイメージを出すため。書体を宋朝体にしているのもそのためである。

宋朝体9pt　行間18pt

▶ 序文（91ページ参照）

◀ 章扉

時代別ではなく、薬のジャンル
を6つに分けて章立てし、紹介
した。また、売薬美術をデザイ
ンの視点から、その時代の文
化的あるいは技術的見方で捉
えて、さらに4つの章で紹介し
ている。ミニマムな視点での見
所や知識などをコラムで挟ん
で息抜きとしている。

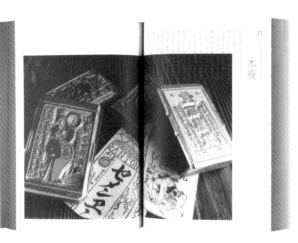

◀ 印刷技法の変遷ページ

木版、小口木版、銅版、石版、
コロタイプ、オフセットと続く
印刷史も売薬美術から読み取
れる。

◀ 第九章扉

売薬版画や絵紙と言われる売
薬ノベルティを中心に。
フォーマットも変えている。

◀ 小口グラデーション

小口側のエッジに赤いラインを
施していて、1ページ毎に1％
の色変えをして、小口が綺麗
なグラデーションを表出してい
る。小口には通常フレキソ印刷
を施すことも可能だがグラ
デーションはできない。

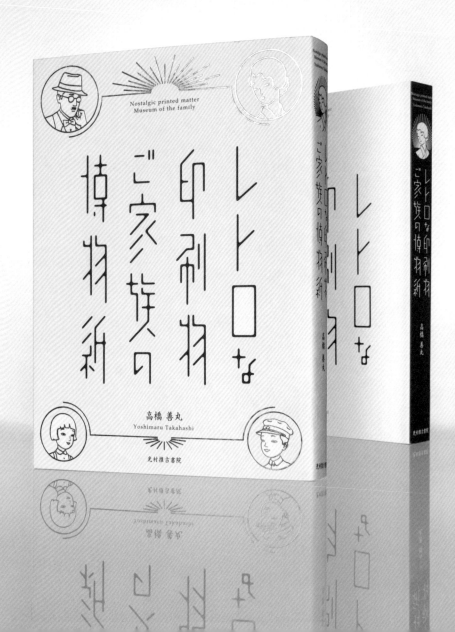

Nostalgic Printed Matter
Museum of the Family

高橋 善丸 著
光村推古書院 刊
A5 判変型 / ソフトカバー / 256 ページ
2014

カバー：フリッター (ホワイト) 135kg /
特色黄 1C＋マットニス / レインボー箔押し

大正から昭和初期頃を中心に流通した日常商品の各種ラベルやパッケージを収集したもの。かつてのラベルは、安価な日常の消耗品であるのに、繊細で細密な装飾の木版刷りや石版刷りなど、鑑賞に耐えるものが多かった。この本の編集の大きな特徴は、掲載カテゴリーを商品ジャンル別ではなく、それらを使用する対象としたユーザー毎に分けたことである。日常商品のユーザーとしての家族構成には老若男女全てが含まれているので、家族の視点をテーマとしている。カテゴリーを象徴する家族それぞれのキャラクターアイコンをつくり、カバーにはそれをレインボー箔で押している。

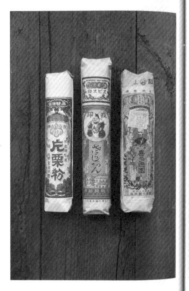

09
Powdery
Tea

お母様の博物紙

粉物・お茶

▲項目扉
右ページには解説、左ページには象徴的な商品のイメージ写真を配した。今から見ると日常の消耗品にしては豪華なデザインである。本文は楷書体。

▶小口カラー
章毎に本文を含めた基本カラーを変えて表現。そしてページの小口側にそれが見えるように色付けしているので、インデックス（ページ柱）になる上、小口の装飾にもなっている。

お父様の博物紙

マッチ木軸

◀ 章扉

通常、商品デザインを紹介する場合は、商品のジャンル毎に分けて見せるのがわかりやすい。しかしここでは、「誰のためにデザインしたのか」を視点に分けてみた。それは商品の主張より、ユーザーの生活様式によってデザインが違うという認識のもとにである。ユーザーの象徴として、家族のキャラクター（父、母など）で構成している。

◀ 章のイメージページ

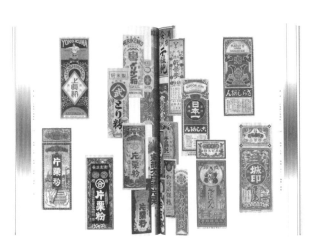

◀ 作品ページ

ノドの部分は見にくいので、通常は画像や文字はノドを避けて配置する。しかし、ここではあえてノドに画像を集中させている。あたかもノドから画像が湧き出しているかのように見せるためである。

もちろん、見せたい画像は小口側に配し、ノド側は時代背景がわかる雰囲気づくりで配置。

| お薬グラフィティ

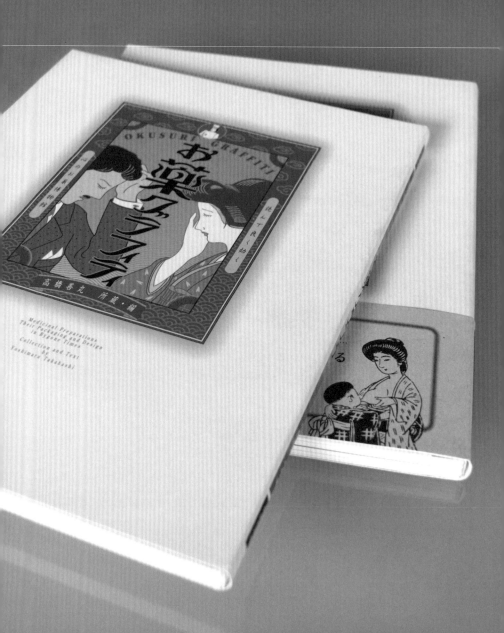

Medicinal Preparations Their Packaging
and Design in Bygone Times

高橋 善丸 著
光琳社出版 刊
A4 判変型 / ソフトカバー / 144 ページ
1998

カバー：アラベール（ナチュラル）130kg /
4C＋マットニス

売薬美術を江戸時代の発祥の頃ま
で遡ってその変遷を縦覧している。
薬袋や引札、看板、紙看板（ポス
ター）や売薬版画をはじめとする
各種売薬土産（ノベルティ）など、
様々な売薬アイテムを網羅してい
る。また、これらを中心に、各種
薬の成り立ちや伝説など、薬文化
全体を俯瞰しながら楽しめる構成
にして、巻末には昔懐かしい紙風
船を付録に付けている。カバービ
ジュアルは、売薬の代表とも言え
る頭痛歯痛薬の絵をモチーフに、
もっとも売薬らしいポピュラーな
イメージを象徴的イラストで表現
した。タイトル文字は、大正期に
流行した日本のアール・デコ風の
書体にしている。

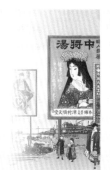
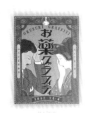

お薬グラフィティ

▲カバー袖と本扉
袖には、明治時代を彷彿とさ
せる陸蒸気の挿画の引札を配
し、本扉には、生活必需品で
あった猫いらず(ネズミ退治用)
の引札の女性を配した。

▶序章
序章では売薬の起源を語り本
文へと繋げている。挿絵は薬
の神様である「神農」と、魔除
けの神獣「白澤」。全体の台割
は、17ページを参照。

◀イントロイメージ
往年の薬箱が売薬を象徴。

▶章扉
章扉で売薬にまつわる時代背景を語るとともに、その時代毎の象徴的なイメージ画像で、時代感を味わえるように構成。

第一章
江戸時代末頃〜明治時代末頃
第二章
明治時代末頃〜大正時代末頃
第三章
昭和時代初め〜昭和戦前
第四章
昭和戦後〜昭和時代中頃
第五章
昭和時代中頃〜末頃

▼コラム
横尾忠則氏、大島渚氏、赤瀬川原平氏、ひさうちみちお氏など著名な作家に売薬にまつわる思いを寄稿してもらった。

▼付録
巻末の付録の紙風船は、特別に極薄の紙を使用。切り抜いて組み立てれば紙風船が再現できる。息の吹き込み穴は型抜き。

elle serait du jour, Foujita l'aurait créée la veille. Son sommeil éternel serait du 没後50年 : aucun aucun naturalisation nécessaire pour les dessins de dormeuses, pour les objets postérieurs à la défaite... Moi, je sais que Foujita est parti pour le Japon au mois de juin, je sais qu'elle ment. Elle est bien de l'époque passée, c'est bien le passé et ses habitudes, et ses puissances qu'elle vient amener et d'ailleurs elle ment de toutes les autres sortes de mensonges. Parce qu'elle dort, elle veut laisser entendre que même si elle était de l'âge qui a précédé, elle est inoffensive. Parce qu'elle est sur carton, elle dit qu'elle est un portrait pour voyage, pour valise, qu'elle doit partir, qu'elle est destinée à rester au fond des malles. Parce que ses teintes neutres se fondent de loin dans le papier peint de la chambre, elle insiste sur ce fait qu'est anonyme, invisible, à peine un... grave. De toutes ses forces, elle dit... qu'elle ne parle pas. Mais elle sa...

藤田嗣治
本のしごと

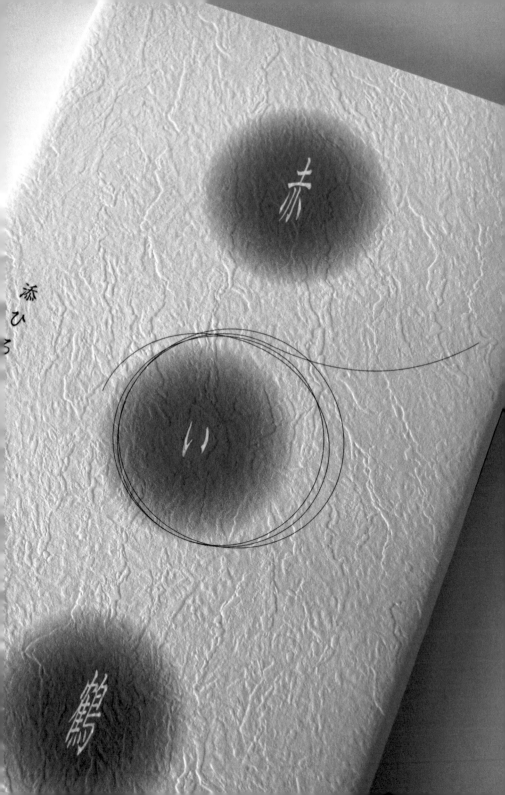

赤

い

鶴

添
ひ
る

装丁は

劇場

Cover Design is
a Theater

装丁は劇場

装丁は本のパッケージに当たります
が、単なるカバーではなく、本体の
内容を表す表情を持っていなければ
なりません。それは、本の内容が、
演じられるドラマであるとするなら、
装丁は、その場所である劇場とも言
えます。劇場の門を抜け、玄関扉を
開け、エントランスロビーを通り、
ホールの扉を開け、そして席に着き、
緞帳が上がるのを待つというように、
そこには幕が上がる前から気持ちを
高揚させる場の機能があります。そ
のプロセスは、本の帯があり、カ
バー、表紙、見返し、別丁扉、本扉
と順に本文へと誘い、気持ちを盛り

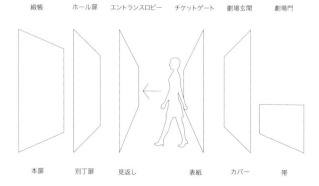

緞帳　　　ホール扉　　エントランスロビー　　チケットゲート　　劇場玄関　　劇場門

本扉　　　別丁扉　　　見返し　　　　　　表紙　　　カバー　　　帯

上げていくのと同じ機能です。

本はデザイン領域の総合

本のデザインは、エディトリアルデザインの範疇ですが、実はそれだけではありません。店頭に並んでいる時は、「私はここにいます」と主張するアドバタイジング。本体を保護し内容を表すパッケージデザイン。本文はエディトリアルデザイン。愛蔵する時はものとしてのプロダクトデザインになるなど、総合的なデザインの機能が含まれているのです。また、ブックデザインは書籍全体を含めてのデザインですが、その中でも装丁周りを出版業界では「付き物」と言ったりします。当然それぞれの

役割があり、例えば別丁扉は装飾であり、帯は広告であるとか。カバーは本来、本の保護であったはずが、今では本の顔としての存在になっています。これは書店からの返品のたびにカバー換えして新品として再出荷するためでもあり、商品としての本に無傷の完璧性を求める日本人の気質への対応のためとも言えます。

カバーは「顔」か「服」か

カバーの正面が、もし「顔」であるなら、本の内容そのものを代弁していなくてはならず、「服」と考えるなら、装丁のオリジナル性と本体の内容は必ずしも一致していなくても、中身とのコラボレーションで相乗効

果が期待できるでしょう。ここでは装丁デザインする人の個人的解釈が大きく作用します。むしろ著者とは違った視点の創作がイメージを膨らませるので、デザイナーは著者の意図に加えて、独自の解釈とイメージを持つことで効果が大きく得られると言えます。装丁は中身を代弁する看板としての役割だけではないからです。以前に、ある推理小説のカバーを依頼され、私は物語の中でキーとなるモチーフをビジュアル化したところ、著者から「タイトルで謳っているものをモチーフにしてくれ」と言われました。でもそれは象徴であって話の中には出てこないの

に、メインビジュアルにせよという。内容と不一致の要求に疑問を持ったのですが、ここで私が理解したことは、カバーは本の内容の視覚化ではなく、中身のイメージを膨らませて期待感を持たせる、いわゆる「本編に対する予告編である」ということです。そう考えると、カバーは中身をより魅力的に見せる「服」と言えるでしょう。これは娯楽性の強いジャンルほど、言えることです。
　一方、知識を目的とした本や専門性の強いジャンルでは、期待感をイメージさせるより、むしろ中身の代弁者としての「顔」であることが必要になってくると言えるでしょう。

【 今さらの基礎知識 2 ー 装丁 】

■ 本の各部名称と役割（ハードカバーの場合）

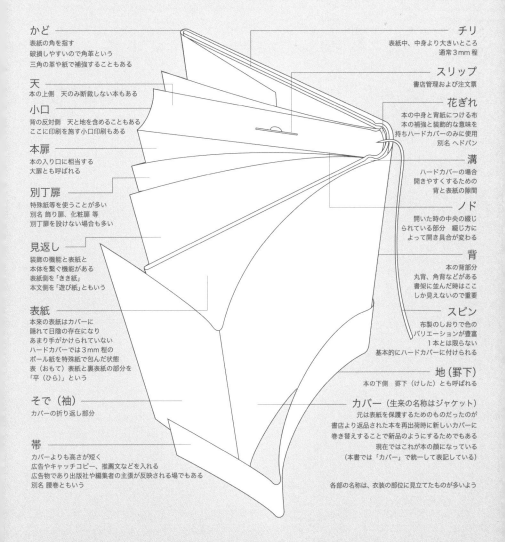

かど
表紙の角を指す
破損しやすいので角革という
三角の革や紙で補強することもある

天
本の上側　天のみ断裁しない本もある

小口
背の反対側　天と地を含めることもある
ここに印刷を施す小口印刷もある

本扉
本の入り口に相当する
大扉とも呼ばれる

別丁扉
特殊紙等を使うことが多い
別名 飾り扉、化粧扉 等
別丁扉を設けない場合も多い

見返し
装飾の機能と表紙と
本体を繋ぐ機能がある
表紙側を「きき紙」
本文側を「遊び紙」ともいう

表紙
本来の表紙はカバーに
隠れて日陰の存在になり
あまり手がかけられていない
ハードカバーでは 3 mm 程の
ボール紙を特殊紙で包んだ状態
表（おもて）表紙と裏表紙の部分を
「平（ひら）」という

そで（袖）
カバーの折り返し部分

帯
カバーよりも高さが短く
広告やキャッチコピー、推薦文などを入れる
広告物であり出版社や編集者の主張が反映される場でもある
別名 腰巻ともいう

チリ
表紙中、中身より大きいところ
通常 3 mm 程

スリップ
書店管理および注文票

花ぎれ
本の中身と背紙につける布
本の補強と装飾的な意味を
持ちハードカバーのみに使用
別名 ヘドバン

溝
ハードカバーの場合
開きやすくするための
背と表紙の隙間

ノド
開いた時の中央の綴じ
られている部分　綴じ方に
よって開き具合が変わる

背
本の背部分
丸背、角背などがある
書架に並んだ時はここ
しか見えないので重要

スピン
布製のしおりで色の
バリエーションが豊富
1 本とは限らない
基本的にハードカバーに付けられる

地（罫下）
本の下側　罫下（けした）とも呼ばれる

カバー（生来の名称はジャケット）
元は表紙を保護するためのものだったのが
書店より返品された本を再出荷時に新しいカバーに
巻き替えすることで新品のようにするためでもある
現在ではこれが本の顔になっている
（本書では「カバー」で統一して表記している）

各部の名称は、衣装の部位に見立てたものが多いよう

装丁デザインは、「付き物」といい、帯、カバー、表紙、見返し、別丁扉までを指す。ハガキやスリップも含まれることがある。

カバー：装丁でもっとも中心的存在になるので、その用紙選びが重要となる。
○ コスト優先には印刷適性のよいフラットなコート紙　◯ 耐久性優先には PP 加工を施す　◯ 個性を主張するなら風合いのある特殊紙

表紙：ソフトカバーでは、あまり目に触れない表紙は、紙にも印刷にもコストをあまりかけないが、ハードカバーではボール紙に特殊紙
を貼って質感を表現する。格調を出す場合には布貼りにし、さらに保存性を高めるには本自体を箱入りとすることが多い。

本文：写真集など画像の再現性に重きを置く場合以外は、一般的には書籍用紙から選ぶ。使用量が多いのでコストへの影響が大きい。

没後50年 藤田嗣治 本のしごと

没後50年
藤田嗣治 本のしごと

Léonard Foujita Private on Works

文字を装う絵の世界

Léonard Foujita
Private on Works

西宮大谷記念美術館 /
キュレイターズ 企画・構成
キュレイターズ 刊
A5 判変型 / ソフトカバー /
320 ページ
2018

カバー：アラベール
（ナチュラル）130kg /
特色グリーン1Ｃ /
メタリックグリーン箔押し

西宮大谷記念美術館 /
キュレイターズ 企画・構成
キュレイターズ 刊
A5 判変型 / ソフトカバー /
320 ページ
2018

カバー紙：アラベール
（ナチュラル）130kg /
4Ｃ

藤田嗣治氏の没後50年を記念した、大谷記念美術館を皮切りにした全国巡回展のための図録である。珍しいのは氏のブックデザインだけを集めた企画であることで、氏はデザイナーでもあったことが窺える。藤田といえば、オカッパ頭にロイドメガネとチョビ髭の３つが誰でも知るアイコンであるので、それをパターン化したキャラクターマークをつくった。装丁は、『イメージとの戦い』という作品を使ったものと、深緑地に緑のメタリック箔を施したものの２案を提案したら、カバーのみ両方とも採用され、２種つくられた。私は紙面を使った方を推していたが、実際には緑の方が先に完売したそうだ。

没後50年 藤田嗣治 本のしごと

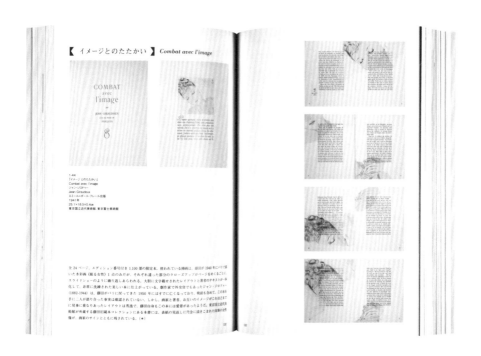

▲作品ページフォーマット
書籍を紹介する図録なので、左ページに表紙やカバーを掲載し、右ページに中面を載せている。装丁のみの場合は1ページに収めた。

▶見返しと扉
見返しはタント N-57 を使用。オレンジと緑のコントラストの強い対比を効果とした。

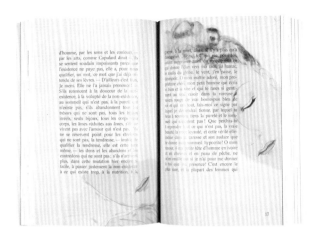

◀本文

◀本文
カバーにも使っている『イメージとのたたかい』という作品である。大胆に顔面を切り取り、しかも作品の上に文字が載っている。実はこれは藤田の創作ではなく、出版社が勝手にやったことだとのこと。でも藤田はこれをとても気に入っていたそうだ。

◀本文
文章の組版フォーマットだが、もっともスタンダードな配慮として、ノドにたっぷりゆとりを持たせることで読みやすく、上部にもゆとり空間を持たせることで文章量が多くても息詰まりがない。

◀藤田の手紙ページ
藤田はとても筆マメな人で、アメリカから日本に残した妻・君代への手紙がたくさん残されている。それも自分の生活を事細かに描いた絵手紙である。この手紙を紹介するページは全て、便箋を思わせる薄い特殊紙を使い、片面刷りにして手紙のリアリティを演出した。

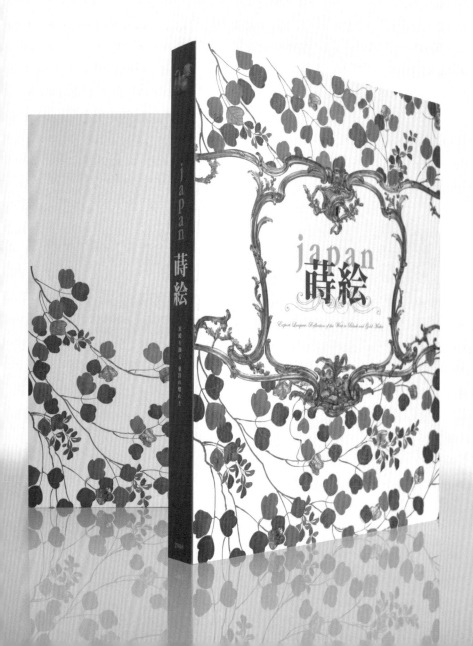

Export Lacquer

京都国立博物館 編
読売新聞大阪本社 刊
Ａ４判変型 / ソフトカバー / 360 ページ
2008

表紙：キュリアスメタル（クリーム）
215kg / がんだれ表紙

陶磁器を英語でchinaというように、漆器のことを japan（ jが小文字) といわれたりしたらしい。18〜19世紀頃には日本の漆工芸品が珍重され、たくさんヨーロッパに輸出されていた。現在もヴェルサイユ宮殿美術館にも所蔵されており、そんなマリー・アントワネットも愛用した漆製品の数々を里帰りさせて、京都国立博物館で大規模な展覧会が催された。美術館は一般的に女性入場者の方が多いようだが、図録を買うのは男性の方が多いらしい。そこで図録のデザインをどちらを対象にするべきか悩むところだが、これに関しては、女性好みの華麗な世界の展示なので、最終的に女性を対象とした風合いの方が採用された。

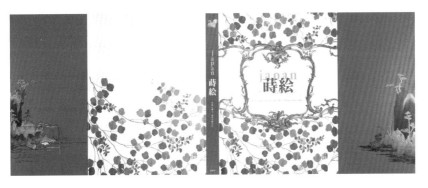

japan 蒔絵

▲▶ カバーデザイン別案
日本の漆家具や食器は、基本
的に黒地に金彩であり、ハレ
の日用として赤地に金彩を施
すのが一般的である。しかし、
ロココ時代のヨーロッパの華
麗な装飾は、白地に金彩を基
調としたものが多く、ヴェルサ
イユ宮殿でもそうであった。
そこで、ここでは文化の融合
をイメージして、金蒔絵の黒
漆の背景をあえて白地にして、
日本の蒔絵をロココ調にイ
メージし直して表現した。

◀ 男性目線を意識したカバー
デザイン案

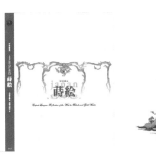

◀ 女性目線を意識したカバー
デザイン案

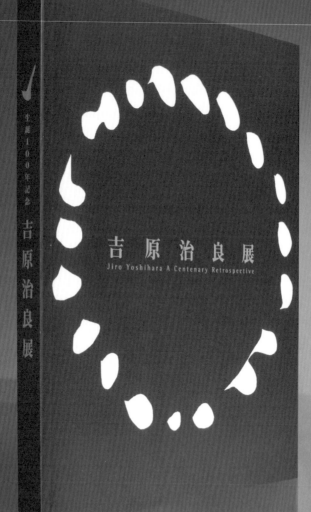

Jiro
Yoshihara
A Centenary
Retrospective

大阪市立近代美術館
建設準備室ほか 編
朝日新聞出版社 刊
A4 判変型 /
ソフトカバー /
248 ページ
2005

表紙：マットスミ
＋特色グレー /
UV シルク厚盛印刷

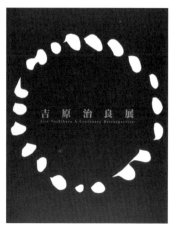

吉原治良の生誕 100 年を記念した展覧会の図録である。氏は現代美術活動グループである具体美術協会の創設者として知られている。図録の装丁は、グラフィカルなパターンの作品を使い、マットの黒地に白いパターンを UV シルク印刷で盛り上げている。タイトルはプロセスインクのスミアミのグレーではなく、特色のウォームグレーで、しっとりとした質感を出してい

る。氏は装丁も手がけていたので、中面の扉では、氏のスナップ写真をハーフトーンにして下地とし、氏のデザインした書籍をカラーで上に重ねて浮き上がらせるという組み合わせをフォーマットとし、扉毎に繰り返している。

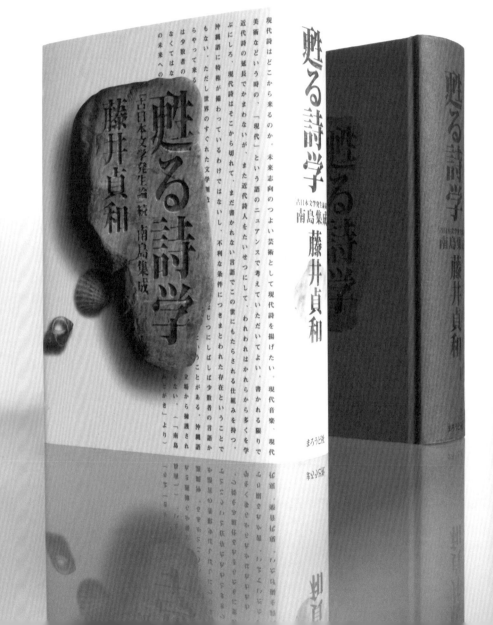

現代詩はどこから来るのか。未来志向のつよい芸術として現代詩を掲げたい。現代音楽、現代美術などという時の、「現代」という語のニュアンスで考えていただいてよい。書かれるかぎりで近代詩の延長でかまわないが、また近代詩人をたいせつにして、われわれはかれらから多くを学ぶにしろ、現代詩はそこから切れて、まだ書かれない言語でこの世にもたらされる仕組みを持つ。

沖縄語に特権が備わっているわけではないし、不利な条件につきまとわれた存在ということでもない。ただし世界のすぐれた文学言もよじつにしばしば少数者の言語からやって来るということがある。沖縄語は少数者の立場から鍛遺されなくてはな （「南島」らない。——「南島らない。（「あとがき」より）の未来への

Poetics Reborn

藤井 貞和 著
まろうど社 刊
四六判 / ハードカバー / 768 ページ
2007

カバー：アラベール（ナチュラル）/
4C / マット PP

詩人であり古代文学の研究者でもある著者の 768 ページに及ぶ論考集である。日本語の文章や文字をビジュアル素材としてイメージ使用する手法は、杉浦康平氏が考案し、独特のタイポグラフィ世界をつくり上げた。ここではカバービジュアルでありながら本文の文字を紙面のパターン素材として用い、判読することもできるように試みた。さらに、文字の上にCG加工によってタイトルを彫り込んだ石を置いた。石を敷かれて文章が見えないように思えるが、実は全ての文章が判読できるように微妙に隠しているだけである。テーマが南島文学であるので、同時に貝殻等も配置している。

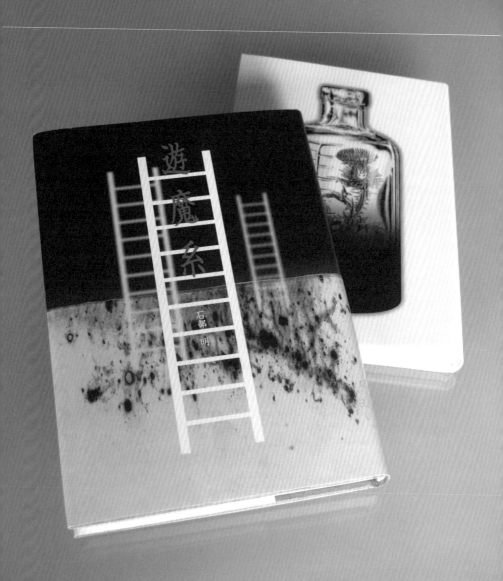

Carring Glass

倉本 朝世 著
詩遊社 刊
A5 判変型 / ハードカバー /
120 ページ
1997

カバー：アラベール
（ナチュラル）

Playful Devilry

石部 明 著
詩遊社 刊
A5 判 / ハードカバー /
144 ページ
2002

カバー：OK エコプラス

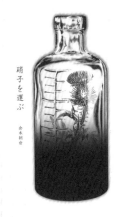

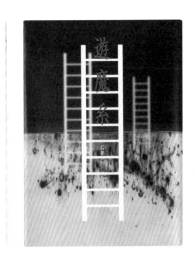

『硝子を運ぶ』は、ガラス瓶を鉛筆でラフにデッサンし、それをスキャンしてCGでぼかし着色して仕上げた。そこへ著者がアザミが好きということだったので、中にアザミを入れた。『遊魔系』は、帯に代表作として「梯子にも礫死体にもなれる春」という句が載せてあった。レールや枕木が梯子にも見えるという意味なのだろう。そこで月夜の空にかかる梯子を描き、遊魔をイメージとした。バックの汚れのように見えるテクスチャは、コピー機に紙詰まりした時のトナーの汚れを利用した。思わぬところで面白い素材に出くわすことがある。そんな時は目的もなくとりあえず取っておくことにしている。

二章 ⋯⋯ ⑮ ⋯⋯ │ 私のオリオントラ
 ⑯ ⋯⋯ │ 熊楠のスカラベ

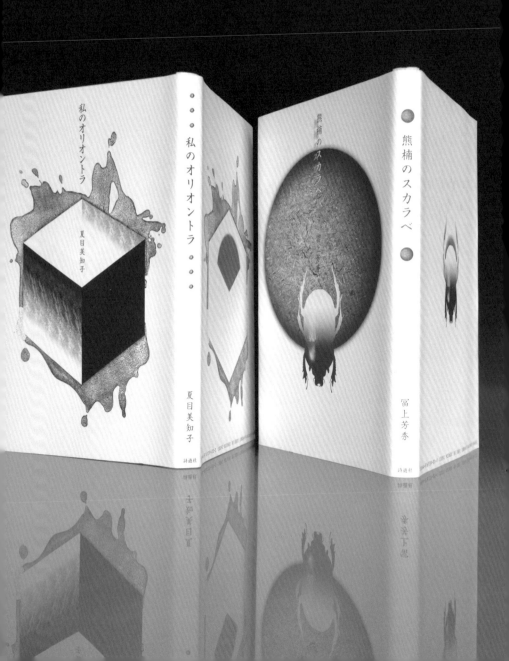

My Oriontora

夏目 美知子 著
詩遊社 刊
A5 判変型 / ハードカバー /
106 ページ
1996

カバー：アラベール
（ナチュラル）

Kumagusu's Scarab

冨上 芳秀 著
詩遊社 刊
A5 判変型 / ハードカバー /
116 ページ
1996

カバー：アラベール
（ナチュラル）

『私のオリオントラ』のオリオントラとは著者の幼少期の秘密の宝箱のことらしい。『熊楠のスカラベ』のスカラベとは昆虫の「糞ころがし」のことである。この2冊の本と前項の『硝子を運ぶ』が同時にインターナショナルデザイン年鑑の『Graphis』に入選した。しかし、掲載本を見ると、なんと全て裏表紙だけが大きく載っているのである。確かに日本の書籍は、縦書きは右開きであり横書きは左開きであるが、欧米では横書きしかないので、ほとんど全て左開きである。奥付も日本では最終ページだが、欧米では巻頭ページに記される。そういうことで、裏を表紙と勘違いした残念な結果になった。

Poetry is
the Mind's Slide

松本 衆司 著
プロポ倶楽部 刊
四六判 / ソフトカバー /
130 ページ
1991

カバー：マーメイド
（白）135kg

POEM STREET

松本 衆司 著
プロポ倶楽部 刊
B6判変型 / ソフトカバー /
112 ページ
1991

カバー：新シェルリンN
（スノー）130kg

全く違う雰囲気の本であるが、同
じ著者が同時に2冊上梓した詩集
である。一方は知的に、もう一方
は女性向きにという注文だった。
『詩は頭のすべり台』は、実際に紙
を破り重ねてスリットに差し込ん
で撮影した。遊び心として中面の
ノンブルの周りに自転車がページ
を通過して走っているようなパラ
パラマンガを載せている。
『POEM STREET』は、往年の林静
一風の女性をイメージして毛筆で
描いてみた。パール紙にカラフル
に彩色し、帯はトレーシングペー
パーに蛍光ピンクで刷っている。
女性好みというのはもっとも時代
の影響を受け、色褪せるのも早い。

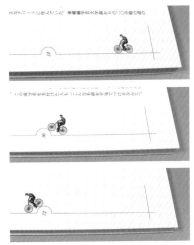

パラパラマンガ

帯：トレーシングペーパー / 蛍光ピンク

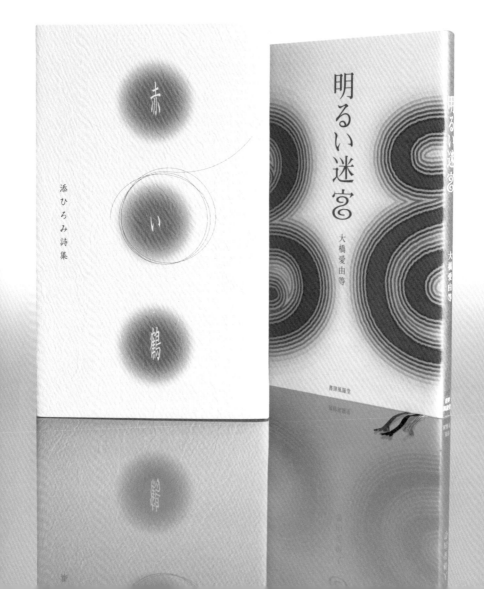

Red Crane

添 ひろみ 著
事情社 刊
A5 判変型 / ハードカバー /
88 ページ
1995

カバー：岩はだ(白) 130kg

A Bright Maze

大橋 愛由等 著
書肆風羅堂 刊
A5 判変型 / ハードカバー /
88 ページ
2012

カバー：ヴァンヌーボF-FS
(ナチュラル) 135kg /
スピン紐 3 本 3 色

『赤い鶴』

白い岩肌の紙に、ほんのりピンク
のぼかしをあしらいタイトルにし
ている。そこへほつれ毛を落とし
たような細い線で女性の色香をに
じませた。別にそのような内容で
はないのだが、赤い鶴という言葉
と、著者の第一詩集であるという
ことから勝手にイメージした。

『明るい迷宮』

迷宮という文字の呂の部分をS字型
に丸めることで迷いのイメージが
膨らんでいく(129 ページ参照)。
そしてこのS字型をさらに拡大し
て、波紋のようにし、2 つ並べて
共振させ、さらに迷いを増幅させ
たような画像をメインビジュアル
とした。

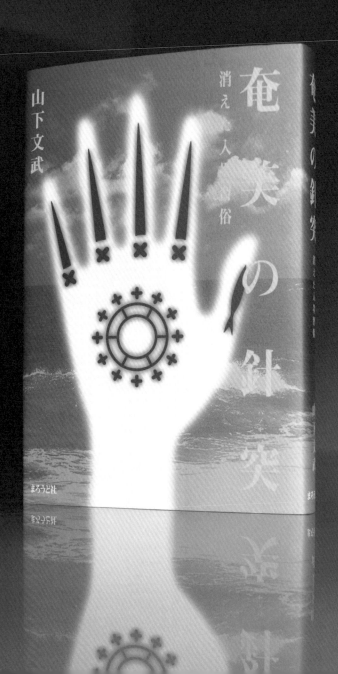

Amami Tattoos

山下 文武 著
まろうど社 刊
四六判 / ハードカバー /
244 ページ
2003

カバー：
OK スーパーエコプラス /
特色黄＋スミ＋銀

針突（はじち）というのは、奄美大島の方言で刺青のことである。女性が手の甲に様々なパターンの刺青をする習慣があったという。この本が出版された当時でも、新しくする人はいないにせよ、老人の中にはその刺青を施した人がまだ存命であったので、著者は今取材して記録を残さなければ永遠に消滅してしまうという危機感のもと研究発表したものである。これは魔除けの呪いを起因しているが、そのパターンは実にバリエーション豊かでグラフィカルであり、造形が不思議な魅力を放っている。装丁は背景の海の写真の地に銀ベタを敷いて、さらにその上に海の写真をモノトーンで乗せている。

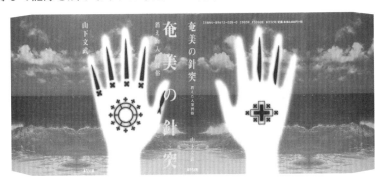

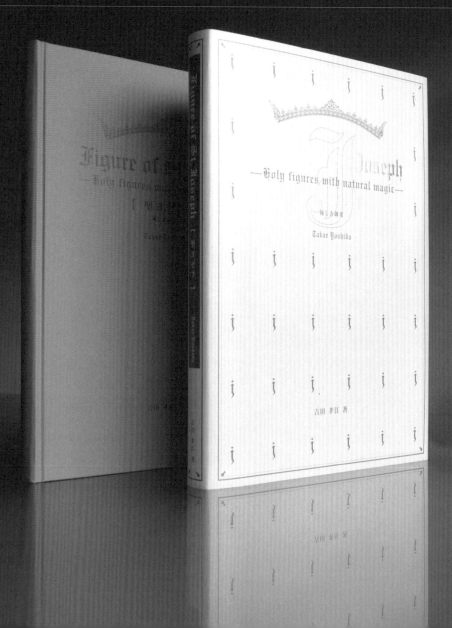

Figure of St. Joseph

吉田 孝江 著
アサヒ精版印刷 編
A4判 / ハードカバー / 288 ページ
2012

カバー：キュリアスメタル (ホワイト) 215kg /
赤金＋青金箔押し

新約聖書に登場する、イエス・キリストや聖母マリアなどについてはよく語られるが、イエスの養父である聖ヨゼフについての研究者は極端に少ないということらしい。そこで著者が長きにわたって個人的に探し回って取材した研究をまとめたのがこの本である。大型のハードカバーの本だが、カバーは女性である著者を意識して、パール紙に金刷りと金箔押しで上品さと

格調高さを表現した。「i」のような文字をちりばめているが、これは本来のゴシック体であるブラックレターでの Joseph の J である。中面の扉でも古典的彫刻のモチーフパターンを随所に配置しながら聖書の世界への誘いを促している。

A Reporter History of
Kansai Crime 1979-2010

産経新聞社 著
光村推古書院 刊
四六判変型 / ソフトカバー /
440 ページ
2013

カバー：キャピタルラップ
129.5kg / 4C＋マットニス

Indonesian History Art

亀井 はるみ・塩見 真知子 共訳
インドネシア共和国
教育文化省文化庁出版 刊
サンガル・スニ・ルパ 発売
A5 判 / ソフトカバー /
336 ページ
1995

カバー：ミラーコート・プラチナ
135kg
表紙：シェレナ (ネージュ)
180kg

『記者たちの関西事件史』は、近年の歴史に残る犯罪事件をピックアップし、当時担当した記者の手記を集めたものである。ビジュアルは、横断歩道というもっとも日常的なものが、事件のリアリティを思わせるモチーフと考えた。カバーは、強度を保つため片面樹脂コーティングの用紙を使った。本来、コーティング加工した方を表面に使うが、ここではあえてラフな面を表にして使用した。

『インドネシア造形美術史』は、バリ島をはじめとしたインドネシアの多彩な民族美術の歴史を検証した書籍である。表紙は単色でと指定があったので、紙をパール紙にし、華やかさを出した。

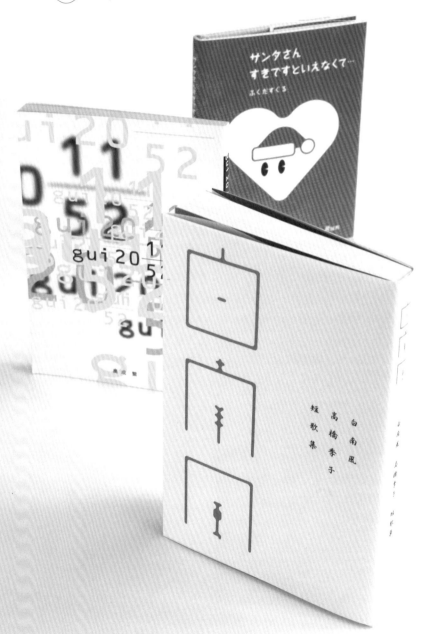

Shirahae

高橋 季子 著
広告丸 刊
四六判 / ソフトカバー
2021

カバー：アラベール
（ホワイト）130kg

gui 20 $\dfrac{11}{52}$

奥成 繁 著
星雲社 刊
B6判 / ソフトカバー /
120 ページ
1998

表紙：アラベール
（ホワイト）130kg

『白南風』は、98 歳になる私の母の
短歌集である。「しらはえ」と読み、
梅雨明け最初の南風のこと。白とい
う言葉のイメージをカバーに反映
した。奇しくも来年白寿になる。
『gui 20 11/52』は、詩の作品数を
表している。タイトルが数学的なの
で、徹底して数字を強調し、数字
のノイズのような感覚で構成した。

『サンタさんすきですといえなくて』
は、毎年サンタの衣装を着た参加
者が１万人近いサンタランという
チャリティイベントがあるが、その
キャラクターや広報を手伝ってき
た。関連グッズも多い中の１つが
この本で、既存の本にカバーのみ
を新調。キャラクターに合わせ、
全面蛍光ピンクのベタとした。

Santa Can't Say I Like You

ふくだすぐる 著
大和書房 刊
OSAKA あかるクラブ販売
B6判変型 / ハードカバー /
80 ページ
ハードカバー
2018（新装版）

カバー：Mr.B135kg /
スミ＋蛍光ピンク

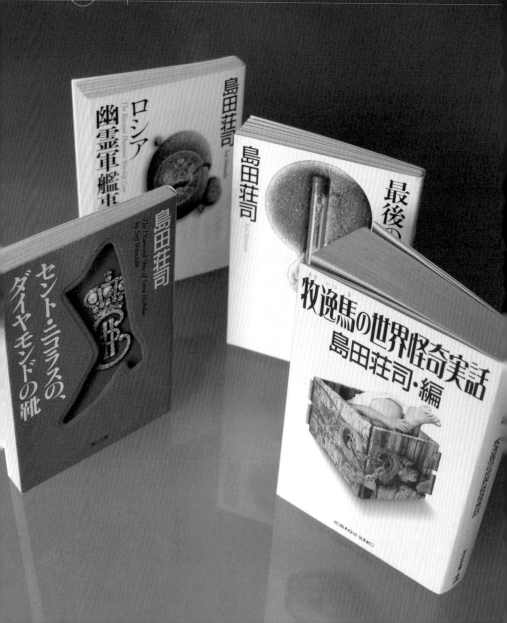

The Last Dinner

島田 荘司 著
角川書店 刊
文庫判 / 256 ページ
2002

The Russian Phantom
Warship Case

島田 荘司 著
角川書店 刊
文庫判 / 368 ページ
2004

The Diamond Shoe of
Saint Nicholas

島田 荘司 著
角川書店 刊
文庫判 / 272 ページ
2005

現代の推理小説家の第一人者であ
る島田荘司氏の文庫本シリーズで
ある。これについては、私はビジュ
アルだけを担当し、デザインは故
多田和博氏である。私はこの仕事
をきっかけに推理小説の虜になっ
てしまったほどだ。普通は装丁を
する場合、中身を読んでからとは
限らないが、これらに関しては全
て読み通してからにした。しかし、
装丁は先に読んでからが正しいと
は言い切れない。なぜなら中身の
具体性や表現のリアリティに影響
されすぎてイメージの広がりを
セーブしかねないからだ。ビジュ
アルは全て写真をCG合成して加工
したものである。

Itsuma Maki's True Stories of
the Bizarre

島田 荘司 編
光文社 刊
文庫判 / 581 ページ
2003

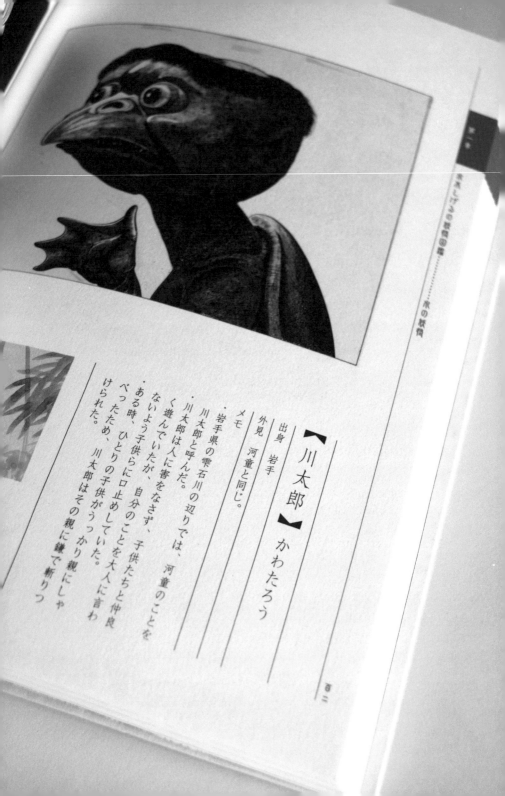

【 川太郎 】 かわたろう

出身　岩手

外見　河童と同じ。

メモ

・岩手県の雫石川の辺りでは、
く遊んでいたが、自分のことを
川太郎と呼んだ。

・川太郎は人に害をなさず、
ないよう子供らに口止めしていた。

・ある時、ひとりの子供がうっかり親にしゃ
べったため、子供たちと仲良
けられた。　川太郎はその親に鎌で斬りつ

第八章 ──「ねの日」「ねの日」……

師走・しはす
月の和名異名

その他の難名
【異名・異称】
春待月
梅初月
臘月
雪月
数え月
暮来月
弟月
親子月
三冬月

組版は舞台

Typesetting is
a Stage

組版は舞台

本を開いた時の紙面は1枚の紙にす
ぎませんが、そこに記されている内
容次第では、そこが海にも山にも宇
宙にもなることができ、それは例え
ると、限られた四角いスペースであ
らゆる情景や世界に変化できる劇場
の舞台に似ています。コンテンツだ
けではなく、素材の配置や表現に
よって効果が大きく左右されること
にも共通しています。本は読み物な
どと言うように、コミュニケーショ
ンの手段としての文字が基本です
が、時として官公庁の本や学術書な
どで、恐ろしく読みづらいものに出
くわすことがあります。文字組みの

内の画像のテキスト:

組版は舞台

紙に起こされている内容次第では、そこが海にも山にも宇宙にもなることができる

理想的な読みやすさ、あるいは主張を持った紙面を作るために、本全体の文字組のルールを決めてフォーマット化することはとても合理的なことです。特に本などのように文章を主体とした本づくりはこの読みやすく美しい組版を維持することが基本です。まず、紙面の文字スペースの配分をする版面の設定です。

理想的な読みやすさ、あ（続き）

独自の分割格子をベースに版面を設定したグリッドシステム

設定がわずかに不適切なだけで不快な紙面になってしまう典型です。以前、私がまだ文芸書の本文組みに慣れていなかった時、レイアウトの新規性のみ優先して文字組みをしたら、出版社から読みにくいと苦情を言われました。調べてみると、1行の文字数が普通よりほんの2〜3文字多かっただけでした。通常、長文の中で1行を改行する時は、本のサイズによって違うものの、目が迷子にならない限界の文字数、読みやすい文字の大きさ、行間などが長年のうちに培われてきました。それを考慮しなかった場合、いきなり読むと苦痛になってしまうのです。

版面の設定

紙面上での文字の配置を設定することを「組版」と言い、「タイポグラフィ」の語源でもあります。読みやすく主張を持った紙面をつくるために、情報や文字などの配置レイアウトの基準を設定するのが組版で、読みやすく美しい紙面設計に重要な作業です。書体、大きさ、字間、行間、1行の字数、禁則処理設定などの文字組みから、紙面の本文のスペースである版面(はんづら)の設定をします。それは文章組みの縦、横、および段組み、文揃えなどから紙面が息苦しくならないような版面四方の空間の取り方などを決めます。美し

い文字組みの精度が求められるのは言うまでもないことですが、この版面と余白(マージン)のバランスが緊張感を持たせるために大切であり、この余白のコントロールこそ紙面の美意識をつくり上げる重要な要素と言えます。また、章タイトル、小見出しなど様々な位置付けの文字が入る場合は、情報のヒエラルキー(格付け、ここでは情報の優位順位)が混同しないよう明確にその立ち位置をわかりやすくすることが重要です。

フォーマットの設定

これらの組版を本全体でフォーマット化することはとても合理的なことで、それは本全体の統一感が保たれることに加えて、デザイン作業の合理性や分担作業をする場合にブレない紙面イメージをつくるのに必要と言えます。これらの版面のレイアウトを合理的に設定する手法に、スイスで考案されたグリッドシステムがあります。これは紙面に合わせたオリジナルな方眼(紙面分割格子)を基盤として、そこに柱や版面などのための数々のキーラインを設定し、それを基準に文字配置していきます。これらは紙面情報を整理していく上でとても論理的に構成された手法で、紙面上の情報の整理が容易になることに加え、紙面に美しい緊張感を築くことができるのです。

【 今さらの基礎知識 3 ― 組版 】

■ 本文横組みの組版例 (本書の場合　88-89 ページ参照)　ノドのマージンは、ソフトカバーの場合はハードカバーの時より広い必要がある

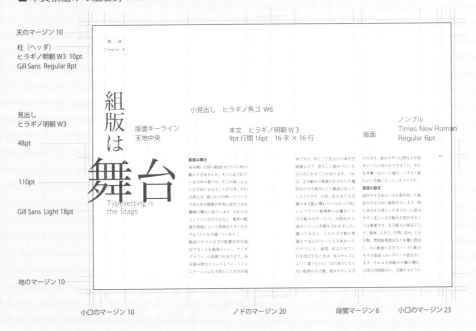

天のマージン 10

柱 (ヘッダ)
ヒラギノ明朝 W3 10pt
Gill Sans Regular 8pt

見出し
ヒラギノ明朝 W3

48pt

110pt

Gill Sans Light 18pt

地のマージン 10

小見出し　ヒラギノ角ゴ W6

版面キーライン
天地中央

本文　ヒラギノ明朝 W3
9pt 行間 16pt　16 字 × 16 行

版面

ノンブル
Times New Roman
Regular 6pt

小口のマージン 10　　ノドのマージン 20　　段間マージン 6　　小口のマージン 23

■ 本文縦組みの組版例 (『くすりとほほえむ元気の素』の場合　40 ページ参照)

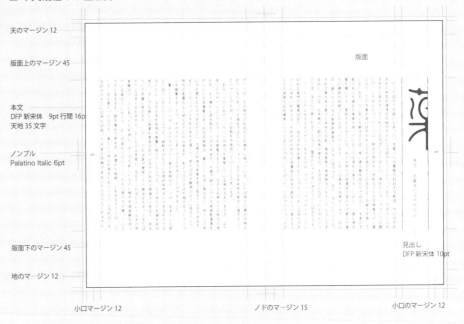

天のマージン 12

版面上のマージン 45

本文
DFP 新宋体　9pt 行間 16p
天地 35 文字

ノンブル
Palatino Italic 6pt

版面

見出し
DFP 新宋体 10pt

版面下のマージン 45

地のマージン 12

小口マージン 12　　ノドのマージン 15　　小口のマージン 12

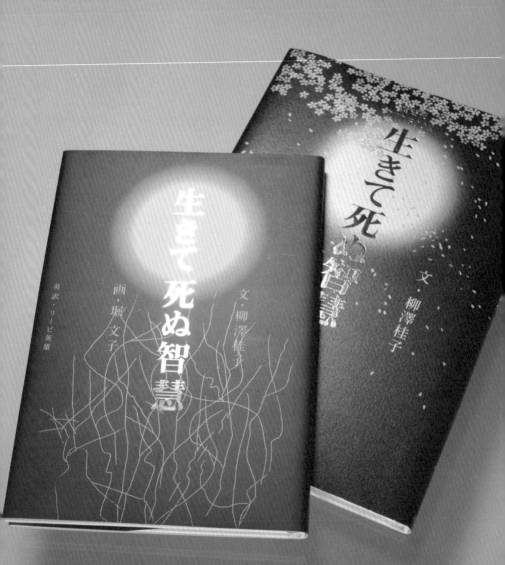

The Wisdom of
Living and Dying

柳澤 桂子 著
挿画：堀 文子
小学館刊
四六判 / ハードカバー /
48 ページ
2004

カバー：アートポスト /
スミ＋銀 / マット PP /
銀箔押し

柳澤 桂子 著
挿画：堀 文子
小学館刊
A5 判 / ハードカバー /
48 ページ
2006（DVD 版）

カバー：OK ムーンカラー
（ホワイト）F-120 /
4C / 銀箔押し

生命科学者である柳澤桂子氏が般若心経の現代語訳をした本である。般若心経の訳本の既刊は多いが、この本は堀文子氏の絵画が挿絵として添えられている。絵画作品を使う場合はノートリミングでかつ色彩を忠実に再現するのが基本である。しかし、堀氏は著名な作家であるにも関わらず「作品はどれを選んでもよいし、どう加工しても自由です」と奇跡的な言葉をいただき、私の主観でセレクトおよび色加工までさせていただいた。後にNHKが番組制作をしてくれ、そのDVD付きバージョンを版型を大きくしたリメイク版としても刊行した。大変好評で、シリーズ累計概ね100万部と記憶している。

すべてを知り
覚った方に謹んで申し上げます
聖なる観音は求道者として
真理に対する正しい知恵の完成をめざしていたときに
宇宙に存在するものには
五つの要素があることに気づきました

お聞きなさい
これらの構成要素は
実体をもたないのです

形のあるものは形がなく
形のないものは形があるのです
感覚、表象、意志、知識も
すべて実体がないのです

お聞きなさい
彼はこれらの要素が空であって
生じることもなく
無くなることもなく
汚れることもなくきれいになることもないと知ったのです

観自在菩薩
行深般若波羅蜜多時
照見五蘊皆空
舎利子
色不異空

空不異色
色即是空
受想行識
亦復如是
舎利子
是諸法空相
不生不滅
不垢不浄

▲意訳ページ
この本の中核、経典の柳澤氏独自の意訳である。神秘性を醸し出すため、本文は全て黒バックに白抜き文字にしている。下段に原文を対比している。本文用紙はオペラホワイトゼウス。

▶見返し
色紙ではなく、白のミラーコートに堀氏の絵を1色にして銀インクで刷った。

◀ 般若心経原文ページ
書体は経典らしく隷書体を使い、和の原稿用紙風罫線を設定している。もちろんルビ付きである。

◀ 英訳と解説ページ
原文と対比しながら、前述の意訳よりもう少し直訳に近い文とその解説。さらに英訳を添えている。

◀ 挿画ページ
堀文子氏の作品の中から、比較的本文にイメージが合いそうな作品を独断で選び、さらに全作品の彩度を落として、本全体の雰囲気を揃えるようにした。

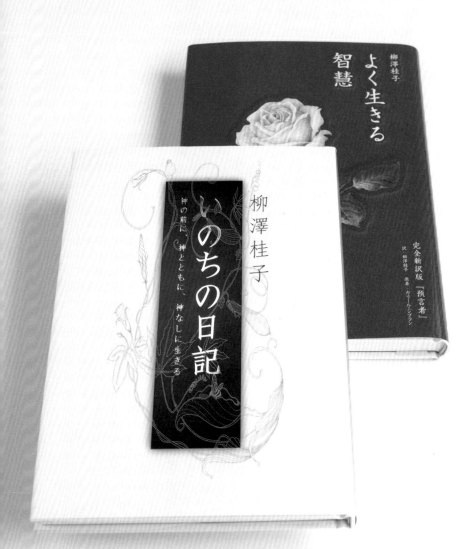

The Diary of Life

柳澤 桂子 著
装画：須川 まきこ
小学館 刊
B6 判 / ハードカバー /
128 ページ
2005

カバー：
スミ＋銀 / 銀箔押し

The Wisdom of
Living Well

柳澤 桂子 著
挿画：野村 陽子
小学館 刊
B6 判 / ハードカバー /
176 ページ
2008

カバー：
4C / グロス PP にイラスト部分のみマット PP

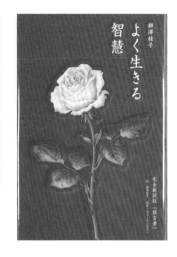

『いのちの日記』の著者、柳澤桂子氏は生命科学者でありその功績は大きいが、同時に重度の難病に侵され、壮絶な日々を送ってこられた人でもある。その病魔と戦う生き様から命の尊厳を考えるという本である。カバーはマット PP 加工に銀刷りをして、しっとりした優しさの中に銀箔が一筋の光を表している。

『よく生きる智慧』は、出版部数が世界一である聖書の次によく売れたと言われているキリスト教の『預言者』（カリール・ジブラン）の現代語訳の本である。鮮やかな青紫のカバーにグロス PP でツヤ加工をしているが、ボタニカルイラストのところだけにマット PP 加工をしてディテールのコントラストを付けている。

預言者
The Prophet

カリール・ジブラン著／藤澤桂子訳

冒頭のシーンで、それらの詩が語られる状況が説明されます。まずアルムスタファが現れます。彼は預言者で、神の言葉を人々に伝える人です。彼は異邦人としてオーファリーズという海辺の街にやってきて一二年が経ち、彼はこの街を去ることを決意しています。

今日、彼を故郷に送り届ける船が着いに来ました。その船が港に入ると、アルムスタファは船に近づいていきます。すると、近くの畑や葡萄園で働いていた人たちが彼の周りに集まってきます。街の人々はアルムスタファとの別れを惜しみ、この最後の機会にあらためて彼に、よく生きるための智慧を教えてくれるように懇願します。

アルムスタファは人々の質問に答えて、語り始めます。二七のテーマ、その一つ一つの話の奥深さに街の人々は感動します。私たちの生きをよりよく、心安らかにする智慧が示現してくることを発見できます。その瞬間、街の人々とともに私たちもまた感慨とさせられます。そして最初にアルムスタファに愛について尋ねる占い師アルミトラは、メアリー・ハスケル（かつてカリールが求婚した女性）がモデルであるといわれています。

32

▲『よく生きる智慧』扉
表紙と同じく野村陽子氏のボタニカルイラストを配している。

▶『よく生きる智慧』口絵
白薔薇のボタニカルイラストで、カバーの裏表紙に蕾、表表紙に開花したところ、口絵には開き切ったところを配している。

◀『よく生きる智慧』序章
口絵と序章については、イラストが映えるように白のアートコート紙を使用している。

◀『よく生きる智慧』本文
本文は、オフホワイトの書籍用紙を使用し、随所に時代設定を意識したパターン装飾を配し、余白を広く取って組版をしている。
本文の説明の部分は正楷書体で、詩の本文は明朝体（太ミンA101）にしている。

◀『いのちの日記』本文
本文にはあまり複数の書体を多く混在させない方がいいものだが、ここでは氏の心情を詠った短歌をはじめ、挿入日記箇所など、この1見開きに本文だけで明朝体、楷書体、宋朝体など、見出しを含め5種類の書体を使い分けている。それぞれの意味合いが違うことをわかりやすくするためである。

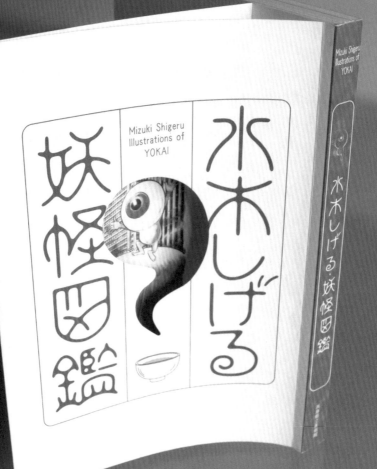

Mizuki Shigeru
Illustrations of YOKAI

水木 しげる ほか著
代理店：DNP トランスアート
兵庫県立美術館 / 産経新聞社 刊
A5 判 / ソフトカバー / 224 ページ
2010

表紙：フリッター（ホワイト）200kg /
がんだれ表紙 / 型抜き

安藤忠雄氏設計の兵庫県立美術館で水木しげる氏の大規模な個展が開催され、その広告および図録デザインの依頼を受けた。水木氏といえば普通、鬼太郎のキャラクターがメインになるのだが、この展覧会は妖怪がテーマである。また、氏の妖怪図鑑はすでに何冊も出版されているので、この展覧会は子どもはもちろん、付添いの親も水木ファンの世代であることから、この図鑑は大人に対象を絞ることで、既刊にない独自性を出すことにした。おかげで展覧会期間中という短期間で3刷まで増刷したがそれでも足りないという好評ぶりだった。この展覧会の5年後に水木氏は逝去された。

水木しげる妖怪図鑑

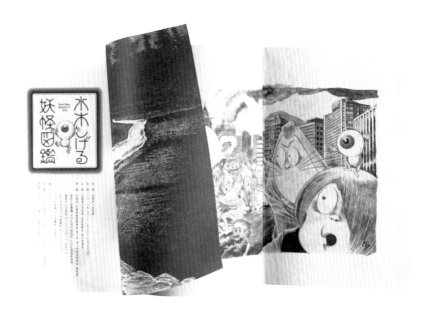

▲▶ 表紙袖と本扉
表紙の紙はフリッターという
表面がでこぼこした、風合い
のある紙を使用した。表紙に
予算をかけた分、見返しも別
丁扉も付けず、本扉の対項に
イラストを全面に配した。

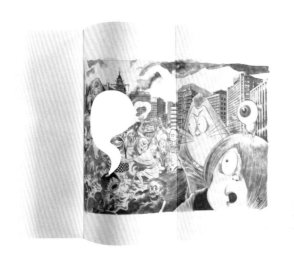

◀ 表紙裏（袖）

表紙に人魂型の穴をあけ、そこから目玉おやじが覗くという仕掛けである。このため、表紙の表は1色刷りで、裏がカラー刷りということになった。
本文用紙は、図録でありながら、書籍用紙を使用した。

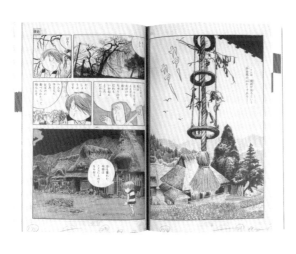

◀ 本文フォーマット

本文書体は全て宋朝体を使いレトロ感を出した。組版は、下部に大きく余白を取り、本文を天寄せにして緊張感を持たせている。
この寄稿文は京極夏彦氏によるものであるが、氏は、あらかじめ行数やページ送りを確認して、そのレイアウトにきっちり収まるように文字数を合わせて文章を書いていただいた几帳面な方である。

◀ 漫画ページ

本文の中に、水木氏の初期の漫画作品である「鏡爺」を全編挿入している。これらのページのみ、実際の漫画雑誌で使われているチープな紙をあえて使った。原画版下から直接製版したもので、写植の切り貼り跡や書き込み指示などもそのまま再現している。

水木しげる妖怪図鑑

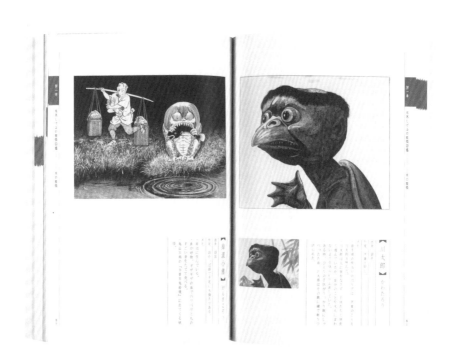

▲作品ページフォーマット
図鑑をイメージして、天小口
にインデックス（ページ柱）
の赤い章表示を入れ、作品ク
レジットと解説も図鑑風に
フォーマット化している。

▶章扉
作品を大胆にトリミングして
配置し、最明部をスミ70%、
最暗部をスミ100%にした。

第一章：水木しげるの妖怪図鑑
第二章：鬼太郎の秘密
第三章：江戸時代の妖怪たち

◀コラム
本文は宋朝体であるが、見出し類は全て篆書体を使って、古い図鑑らしさを出した。

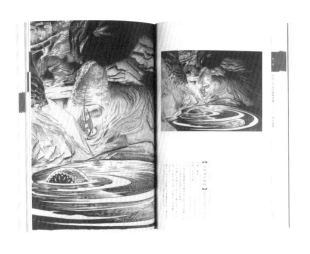

◀作品ページ
細かなディテールの表現を特徴とする水木氏の魅力を出すために作品の部分拡大も掲載。その場合のみ全面断ち切りで配置している。

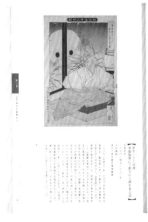

◀第三章本文フォーマット
この章は江戸時代頃の絵画になるので、フォーマットも文字色も変えている。

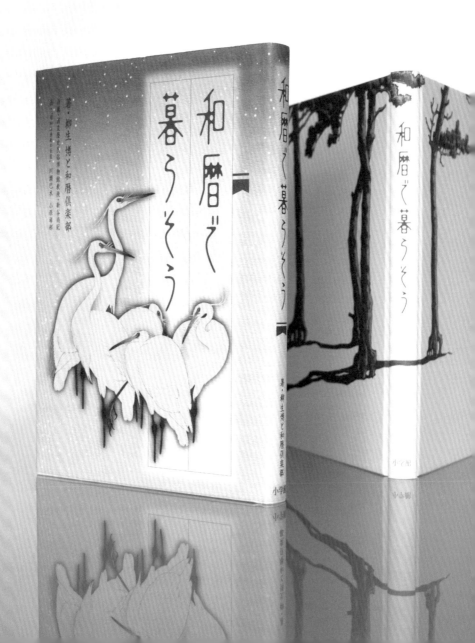

Living by the
Japanese Calendar

柳生 博 / 和暦倶楽部 著
小学館 刊
挿画:小原 祥邨 / 川瀬 巴水
四六判 / ハードカバー /
160 ページ
2008

カバー:新だん紙
(白)135kg
表紙:リベロ
(ピュア)100kg

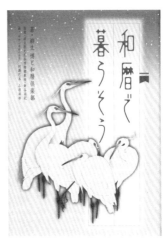

日本は江戸時代までは陰陽暦といって、太陰暦をもとに太陽暦で補正した暦を使っていた。しかしそれらが中国から輸入されるずっと昔には、日本独自の農業暦があった。それは、春の種まきを起算して秋の収穫までを1年として、冬は数えないという大雑把なものだった。この本はそれらの時代から始まった日本独自の風習や催事を紹介しながら、現代の生活にもその感覚を生かそうというものである。装丁は、カバーは新だん紙を使って柔らかな風合いを出し、浮世絵と和本のイメージを融合させたようなものにした。中面でも季節感のある木版画をふんだんに交えて構成している。

和暦で暮らそう

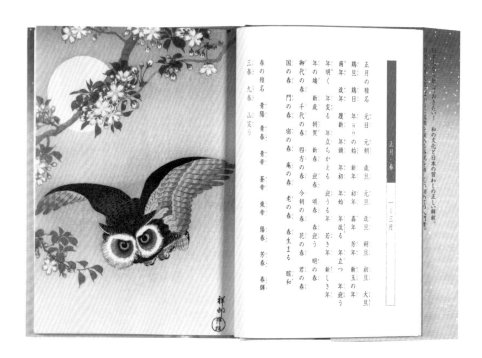

▲第一章　項目扉
四季の雅名は、日本古来の季節の言い方のバリエーションを紹介する項だが、正月を表す言葉だけで52語もあるのは日本らしい。季節毎に季節の木版画を配置した。これは小原祥邨の作品。

▶別丁扉
紙は藁くずを漉き込んだ、わらがみGA110kgを使用して、和紙のイメージを出した。

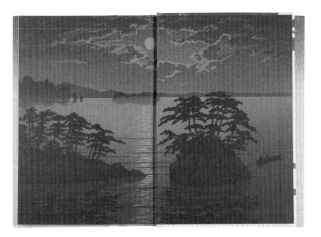

◀ 見返し
通常、見返しは無地の色紙を使うことが多いのだが、ここでは川瀬巴水の木版画を刷り込んだ。前ページ下にあるように、かなり濃いグレーの紙（NT ラシャ・グレー 40）だが、絵柄を刷ると地色が白であるように錯覚してしまう。

◀ 章扉
本文の書体は、和風のテイストを出すために全て正楷書体にしている。

◀ 各月の和風名称月名ページ
日本古来の月の名称のバリエーションを紹介する項だが、1月だけで65語も紹介している。川瀬巴水の木版画を挿絵として紹介する多色刷りページなので、月毎に文字色を日本の伝統色に合わせて変えている。

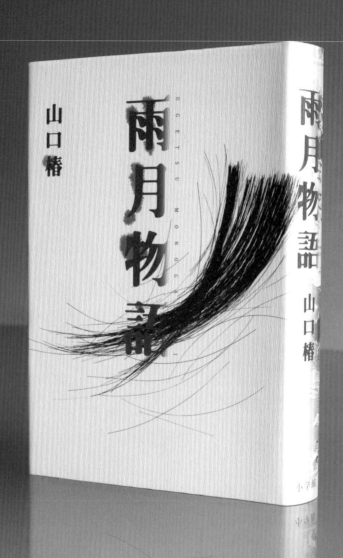

Ugetsu Monogatari

山口 椿 著
小学館 刊
B6判 / ハードカバー /
288 ページ
2002

カバー：ツートップ
（ナチュラルホワイト）

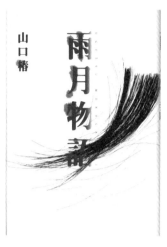

『雨月物語』は上田秋成による江戸時代の名作だが、それを現代の耽美作家である山口椿氏が独特の筆致でリメイクしたものである。氏はドローイングの作家としても活動しているので、巻頭口絵に氏の描き下ろしの春画も掲載している。カバービジュアルには、切り落とした女性の髪の毛を使って、怪し

くも妖艶な女性的世界を表現した。これは実際スタッフの毛髪を少し拝借して、コピー機の上にピンセットで並べてスキャンした。カバー周りや見返しには、山口氏が所蔵している着物の柄を使用。タイトルロゴはもう少し消えゆくようなイメージにしたかったが、出版社から、ここまでが限度だと指摘されてしまった。

雨月物語

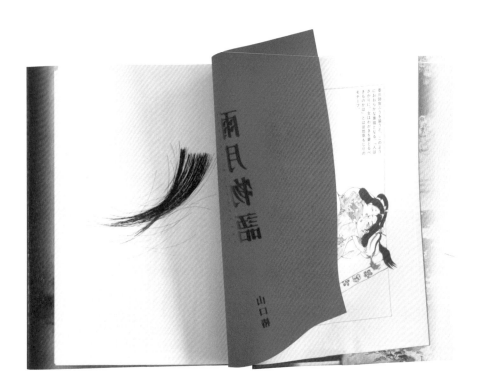

▲▶ 別丁扉
本来、別丁扉は一番最初にあるものであるが、この本の場合はカラーページの口絵が挿入されているので、別丁扉はその後に挿し込みとなった。紙はクロマティコのトレーシングペーパーのレッドを使い、次ページの扉に刷った髪の毛が透けて見えるようにしている。

◀カバー袖と見返し
前の袖はカバービジュアルの延長の着物柄だが、後ろの袖は、これも著者所蔵軸の水墨画を入れた。
見返しは通常は無地の色紙を使うのだが、キュリアスメタル（ライトグレー）に銀色で着物柄を刷り込んで渋さを出した。

一
白峰の巻

◀章扉
カバーの髪の毛のイメージを踏襲して、数本の髪の毛を散らした。

◀本文
この小説は、あえて古文体のような言い回しで書かれているので、一般に読みやすいようにふりがなを振っている。そのため、通常より少しゆとりのある行間を保つようにした。

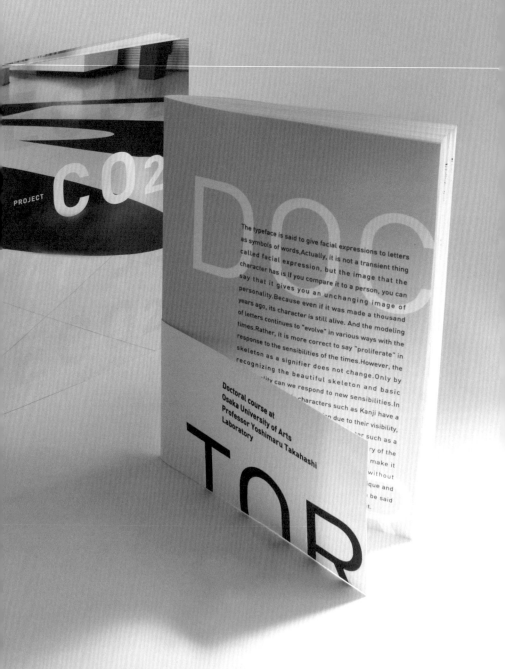

The typeface is said to give facial expressions to letters as symbols of words,Actually, it is not a transient thing called facial expression, but the image that the character has is If you compare it to a person, you can say that it gives you an unchanging image of personality.Because even if it was made a thousand years ago, its character is still alive. And the modeling of letters continues to "evolve" in various ways with the times.Rather, it is more correct to say "proliferate" in response to the sensibilities of the times.However, the skeleton as a signifier does not change.Only by recognizing the beautiful skeleton and basic ...lity can we respond to new sensibilities.In ... characters such as Kanji have aon due to their visibility, ...tor such as a ...ry of the ... make it ... without ...que and ... be said ...t.

Doctoral course at
Osaka University of Arts
Professor Yoshimaru Takahashi
Laboratory

PROJECT CO2

高橋 善丸 著
大阪芸術大学大学院
高橋研究室 刊
四六判 / 中綴じ
14 ページ
2011

表紙：4C
＋透明インク

DOCTOR

高橋 善丸 著
大阪芸術大学大学院
高橋研究室 刊
A4 判 / 中綴じ
2021

『PROJECT CO2』は大学院修士課程の学生たちと毎年行ってきた一連のフィールドワークプロジェクトをまとめたもの。見る角度によって違って見えるアナモルフォーシスの手法を使い環境問題をテーマとした、環境タイポグラフィのシリーズ。表紙の一部に透明インクを使い、角度によって文字が見える。

『DOCTOR』は私が担当し送り出した大学院博士課程の学生たちの、博士論文と作品をまとめたもの。ほとんどがタイポグラフィ領域の開発を研究テーマとしたものであり、未来の文字文化を垣間見るようである。表紙の下半分は帯ではなく、表紙の一部として一緒に綴じた仕様にしている。

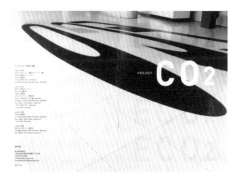

PROJECT CO2 / DOCTOR

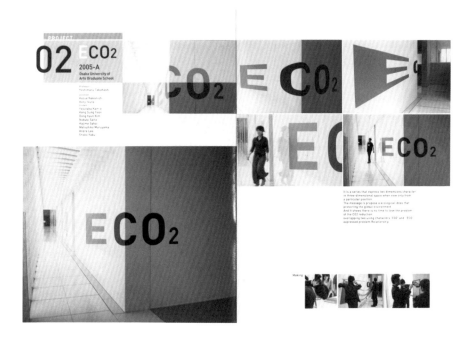

▲『PROJECT CO2』本文
1つのプロジェクト毎に1見開きで紹介。正視点をメインとし、異視点右上と制作途中のメイキング画像を右下に配するのを基本としている。

▶『PROJECT CO2』本文
基本のレイアウトフォーマットはあるものの、それぞれの画像内容によってフレキシブルに変化できるようにした。

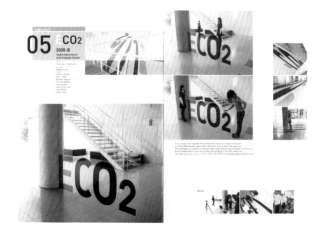

Xin Chen

中退者氏名　陳 昕

学位研究論題
現代の中国情報版の問題に対する解読と提題
Study and design on the issue of
modern Chinese typography

制作テーマ
普遍のための中国情報版の一つの試行

修了制作
現代の中国情報版の問題に対する二つのアプローチ
指導教員　略称

◀『DOCTOR』本文
３見開きで１人の研究学生の
紹介としている。

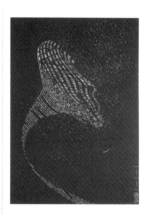

◀『DOCTOR』本文
日英の２か国語表記である。
本文は３段組みのグリッドを
基本として、センターブロッ
クを見出しおよび図版スペー
スとして空けている。

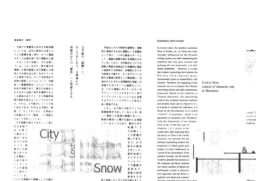

◀『DOCTOR』本文
センタースペースをあえて細
長くしているので、図版は本
文ブロックに食い込ませた
り、本文の下に敷いたりして
画像と文章を有機的にリンク
させるレイアウトにした。

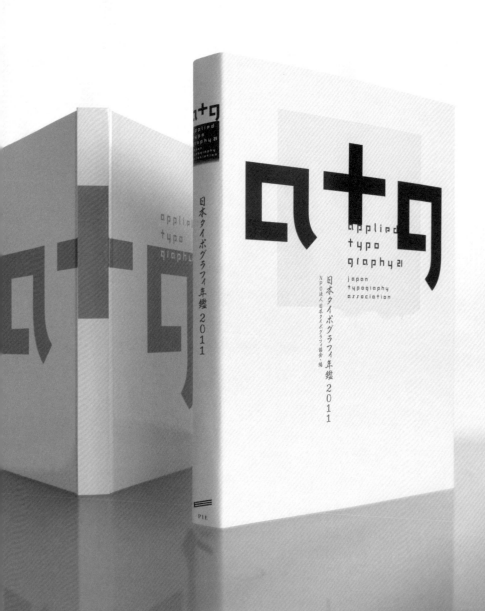

Applied Typography 21

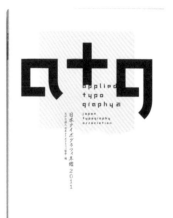

日本タイポグラフィ協会 編
パイ インターナショナル 刊
A4 判 / ハードカバー / 272 ページ
2011

カバー：3C / マット PP＋UV シルク厚盛印刷

日本タイポグラフィ協会が毎年発行しているタイポグラフィの年鑑である。このデザインを担当するにあたり、オリジナルフォントをつくった。正方形をグリッドとしたスクエアフォントである。そこからイニシャルである「atg」を抽出してタイトルとし、中面の各カテゴリーの扉にもイニシャルを流用している。

カバーの和文タイトルは、スクエアと対極にある有機的な行書体を用い対比させた。カバーはマットPP 加工をし、タイトル文字のみ UV 厚盛印刷で盛り上げている。表紙はハードカバーであるが、タイトル文字の縦線と背幅を揃えて、閉じた時に背が白とグレーの単なる色分割に見えるようにしている。

日本タイポグラフィ年鑑 2011

▲ カテゴリー扉
カテゴリー名のイニシャル
を、この本のためにつくった
フォントを大きく配置。
表紙から、フォント、扉のグ
ラフィックまで、全て正方形
を統一パターンとしている。

▶ 作品ページ
クレジットは小口側に揃え、
作品数が増えても小口側のみ
で処理するようにしている。

◀審査員紹介と講評ページ

◀佐藤敬之輔賞の扉
カテゴリー扉のパターンや色を反転してネガ状態にし、年鑑コンペページと区別している。

◀佐藤敬之輔賞の本文
扉に引き続いてこの章のみイエローを地色としている。組版はスイスグラフィック手法をベースに、グリッドシステムで空間と密度の緊張感を持ったバランスを心がけた。

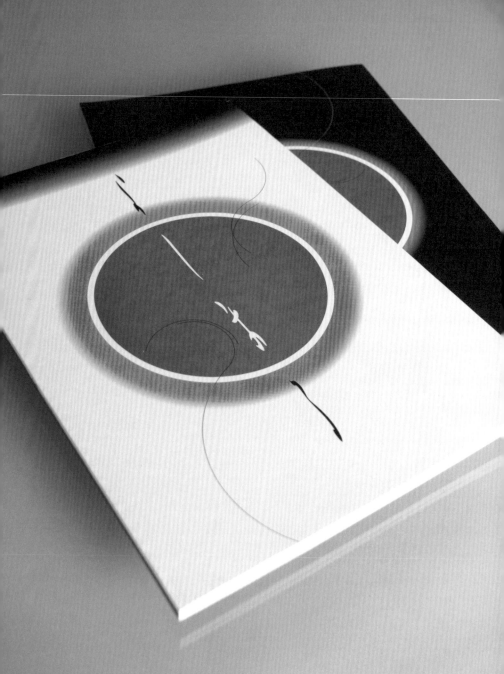

Yoshimaru

高橋 善丸 著
山口 昌子 文
広告丸 刊
A4判 / ソフトカバー /
56ページ
1989

表紙：4C＋赤金 /
マット PP

私が独立して6年目、36歳の時の作品集である。と言っても営業用プロモーションブックではなく、当時ルーティンのデザイン制作とは別に、演劇や古典芸能、美術展など日本文化の広報に興味を持って取り組んでおり、それらの作品だけを集めたもの。前半は、「遊女」をテーマに「毛」をモチーフとしたエロティシズムを描き下ろしたもの。後半は、文化催事の実際の広報物だけで構成したもの。私の和風と言われたデザインテイストの原点がここにあった。私がそれまで踏襲してきたネオジャポニスムと言われる手法から決別するための締めくくりとする意図もあった。

よしまる

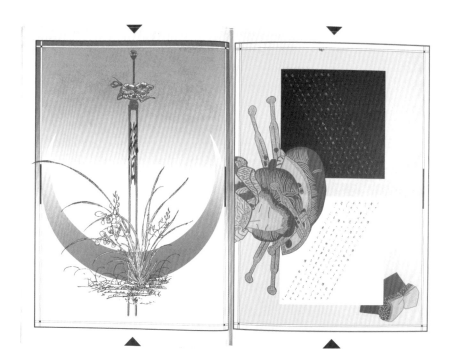

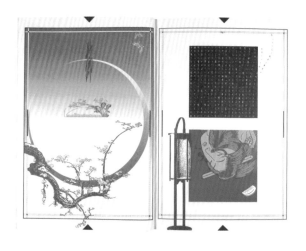

▲▶ テーマストーリーページ
遊女の書き下ろしのストーリーをライターの山口氏につくってもらい、それを6つの見開きページで月の満ち欠けに合わせて、ある程度の紙面フォーマットをもとに展開している。ストーリーの組版を見開き毎に変化させている。紙はニューラグリン（バニラ）で浮世絵の風合いに似せている。

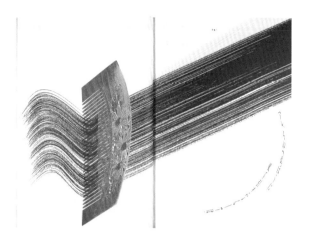

◀テーマビジュアルページ
前述の6つのストーリーに合わせた6つのイメージビジュアルである。どれも遊女の毛をモチーフとしているが、実際の毛の表現ではなく、全て墨刷毛で描いている。キャッチコピーの組み方も変則的でありページ毎に変化させている。

◀テーマビジュアルページ
見開き下半分の赤は腰巻のイメージ。

◀作品ページ
作品ページは用紙を変えて白のマット紙シルバーダイヤにしている。
左ページは文楽をテーマにした芝居の6種類のチラシだが、右ページはその6枚を合わせると1枚のポスターになるという仕掛け。この時期、この手法の作品を数点つくっていた。

世界の幻想耽美

Dark &
Fetish
Art

Microcosm in the Box

箱の中の小宇宙

清書するために寄稿された
往年の箱に見事に生きている牧野のエ夫が

箱中天

高橋善丸

sowchuten

光村推古書院

文字は
役者
Characters
are Actors

文字は役者

日本語は漢字と仮名の混合だから、意味を持った漢字が先に目に飛び込んでくることで、文章の意味を早く理解できるという利点があり、さらに漢字と仮名のリズムが文章に柔らかさを持たせ、長文でも疲れにくいという利点もあると言えます。

文字は英語では character と言いますが、その「キャラクター」には人物や性格の意味もあります。紙面の上で踊る文字たちは、まさにドラマを演ずる役者のようでもあります。文字は言葉を伝える記号ですが、そこに様々な役柄を表す性格を与えたのが書体であり、本づくりでの書体

既存書体 イメージをより膨らませる

選びは、そのコンテンツに合った性格を持つ役者選びと言えます。

書体の目的と性格を知る

書体には長文用につくられた本文用書体があり、1書体につき約20000字程もつくられ、負担の少ない読みやすさと美しさの合理性を最優先に長きにわたって培われてきました。近代の書体は活字や写植を経て現代のデジタルフォントまで、作成された時代のメディアの表現技術に沿った機能性から生まれたものです。それらが現在まで、進化というより増殖してきたものですから、書体毎の特性を理解するには、和文にしろ欧文にしろ、つくられた時代背景を知ることがもっとも有益だと言えます。明朝系やゴシック系など基本的な部類の本文用フォントでも、かつての活字の流れをくむ伝統的スタイルのものから、デジタル時代に生まれたモダンスタイルまで、骨格自体にも時代の変化があります。近年は、文字を組んだ時の統一感のため、漢字と仮名の大きさの差異を少なくし、四角の字面いっぱいにつくられる傾向にあり、これらを本文に使う時は、字間や行間にゆとりを持って組まないと窮屈なイメージは免れません。

一方、これらに対して、見出しや広告などのために個性を主張しながらつくられたのがディスプレイ書体

で、常用漢字を中心に約 3500 字程度の文字がつくられています。かなり豊富なイメージが広がり、本文では雑誌やムックなどのバラエティ感を求める場合にも使われます。

オリジナル字体をつくる

通常、本のカバーはタイトル文字とイメージを伝えるビジュアルとで構成されます。タイトルは内容に合った書体を選び、強さを求める場合は太く大きくする、あるいはディテールを加工することで、表情を膨らませることもできます。しかしタイトルを既存書体だけにイメージを委ねるだけではなく、オリジナル書体をつくることがより効果的なのは言う

までもありません。これらは、タイポグラフィとして独立して表情を持ち、装丁をより強く個性的に表現できます。特に書店の書架に並んだ時に、小さなスペースの背表紙にあるタイトル文字だけでも十分表情を持って主張してくれるでしょう。文字の表情とは、例えば前ページ図のように、同じ「迷宮」でも、右のものの方がより入り組んだ迷宮らしさを感じられるでしょう。この手法でつくったのがオリジナル字体です。可読性を損なわない限り、オリジナルでつくることで、より書籍の存在感が強調され、豊かにイメージを表現することができると言えます。

【 今さらの基礎知識 4 ー 文字 】

■ 文字の書体による分類

文字の分類を富山名産である「鱒の寿司」のパッケージに見立て、縦 2 本の竹と横 2 本の棒で組んだ「井」の字形状で説明。
縦軸は、本文用書体とディスプレイ書体の対比。横軸は、既存書体とオリジナル書体の対比。

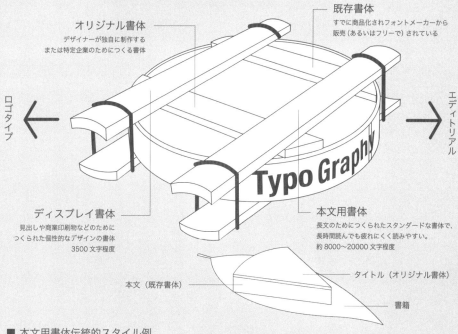

既存書体
すでに商品化されフォントメーカーから
販売（あるいはフリーで）されている

オリジナル書体
デザイナーが独自に制作する
または特定企業のためにつくる書体

ロゴタイプ ←

→ エディトリアル

ディスプレイ書体
見出しや商業印刷物などのために
つくられた個性的なデザインの書体
3500 文字程度

本文用書体
長文のためにつくられたスタンダードな書体で、
長時間読んでも疲れにくく読みやすい。
約 8000〜20000 文字程度

本文（既存書体）

タイトル（オリジナル書体）

書籍

■ 本文用書体伝統的スタイル例

明朝体系	読みやすさと美しさを目的とした本文用書体	モリサワ太ミン A101
ゴシック体系	読みやすさと美しさを目的とした本文用書体	モリサワ中ゴシック BBB
毛筆系	読みやすさと美しさを目的とした本文用書体	モリサワ正楷書 CB1

■ 本文用書体モダンスタイル例

| 明朝体系 | 読みやすさと美しさを目的とした本文用書体 | 小塚明朝 |
| ゴシック体系 | 読みやすさと美しさを目的とした本文用書体 | モリサワ新ゴ |

■ ディスプレイ書体例

カジュアルイメージ	個性を主張し、表情豊かなディスプレイ書体	モリサワタカハンド
素朴なイメージ	個性を主張し、表情豊かなディスプレイ書体	モリサワはるひ学園
古典的イメージ	個性を主張し、表情豊かなディスプレイ書体	ダイナフォント金文体

いずれもポイントや文字送りは同じだが、書体によって大きさや字間が違って見える

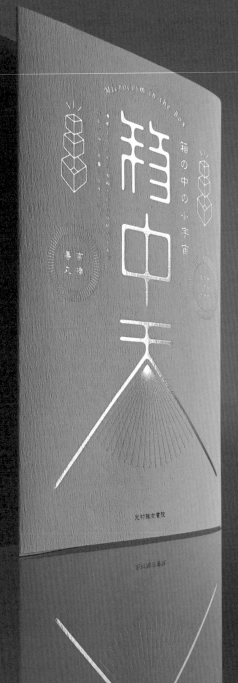

Microcosm in the Box

高橋 善丸 著
光村推古書院 刊
Ａ５判 / ソフトカバー / 256 ページ
2018

カバー：ボス（雪）130kg /
スミ１Ｃ / 金箔押し

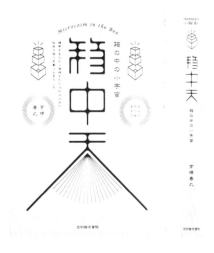

「箱の中の小宇宙」という意図を、故事の壺中天をもじって命名。古来日本の生活文化では、小さな箱の中にたくさんのアイテムを詰め込む仕掛けを工夫をしてきた。それは花見弁当であったり、硯箱や化粧箱であったりする。はじめは携帯するために多彩な役割のものをコンパクトに収めるという機能性からつくられたものだったのが、やがて職人のこだわりから、極限まで小型でかつ多機能性を追求したものへと発展していく。そんな古の匠の遊び心ある箱たちを一堂に集めたものを書籍にした。カバーは、レトロな商品ラベルをイメージして、それをモダンなタイポグラフィで表現した。

章タイトルのロゴタイプ

｜箱中天

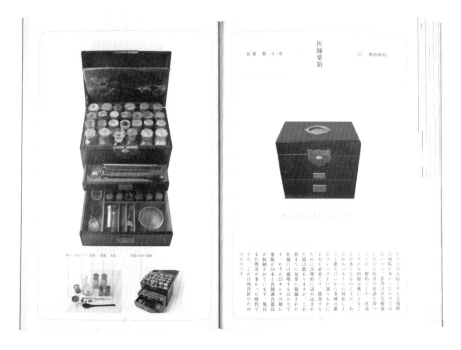

医師薬箱

牛乳　　器具の詳細→収納

かつては入院できる大規模な病院が多かったわけではないので、患者は在宅療養しながら医者の往診を待つことが一般的でした。往診で行う治療や薬によって、さまざまに多種類の薬をコンパクトに運べるよう思えバットに対応しようと思えバットに対応しよう…

この箱は数ある往診用の薬をコンパクトに詰め込む仕様にも感嘆するばかりですが、薬とから25センチの箱に…それから各種調合器具が収納され36種もの…

▲作品ページフォーマット
紹介している数々の箱は、あくまで携帯するためにコンパクトに収められ、かつ収納するための工夫があるものたちである。右ページには閉じた時の箱の状態を、左ページには使用時に開いた状態を、各々紹介している。

▶イントロイメージページ
様々に組み込まれた多機能な箱のうち、象徴的なビジュアルとして花見弁当を使用。

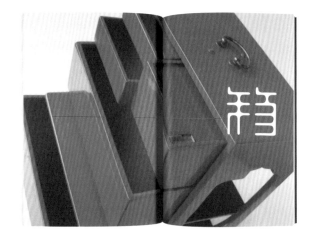

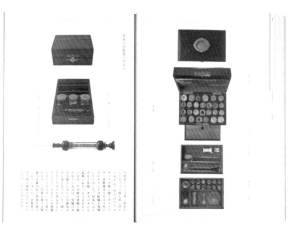

◀ 作品ページ

書体は全て秀英体の初号明朝を使用している。この書体は明治初期に活字が導入された頃の秀英舎（現大日本印刷）の活字書体をデジタルフォントとして復刻したものである。ここでは活字時代をイメージさせるべくこの書体を使用し、かつ文字送りも活字らしく字間をあけて設定した。（左図は前ページ上図の続きページ）

本文：秀英初号明朝　9pt　行間18pt

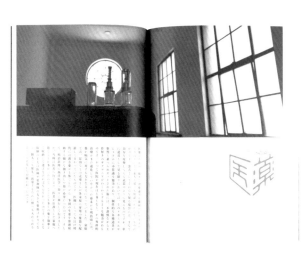

◀ 章扉

往年の携帯のためのアイテムを8つのカテゴリーに分けて章立てしている。章タイトルを箱の形状にしたロゴタイプもつくって表示。

第一章　弁当
第二章　化粧
第三章　墨硯
第四章　文具
第五章　娯楽
第六章　光学
第七章　科学
第八章　医薬

◀ コラム

携帯のためにコンパクト化した意識を象徴する小物たちをテーマ毎にコラムとして紹介している。

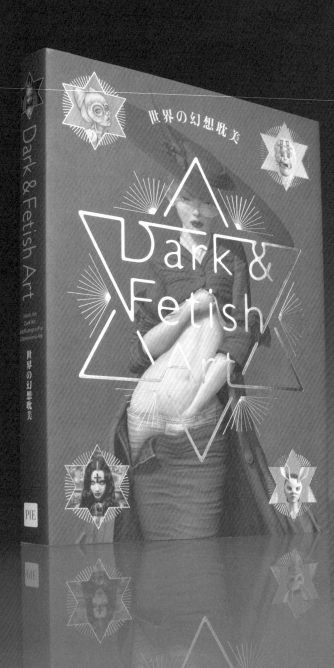

Dark & Fetish Art

企画：高橋 善丸
パイ インターナショナル 刊
B5 判変型 / ソフトカバー / 352 ページ
2018

カバー：アラベール（ホワイト）90.5kg /
4C＋マットニス / 銀箔押し
表紙：地券紙 230kg

『幻想耽美』シリーズ第 3 弾として、海外の作家だけをチョイスし、国内外同時発売した。幻想耽美を直訳すると Erotic Fantasy となってしまい、日本での捉えられ方が変わってしまうので、コンセプトのキーワードである Dark と Fetish をそのままタイトルに使った。ゴシック文化にかけては、ヨーロッパが本家なので、日本では考えられない本格的な不気味さが漂っている作品も多い。ここで言うゴシックとは、本来のゴート族的文化の意味ではなく、中世に復活した背徳の美意識に視点を置いたものである。装丁をはじめ本全体に、スピリチュアルな世界を象徴する六芒星をパターンとして使った。

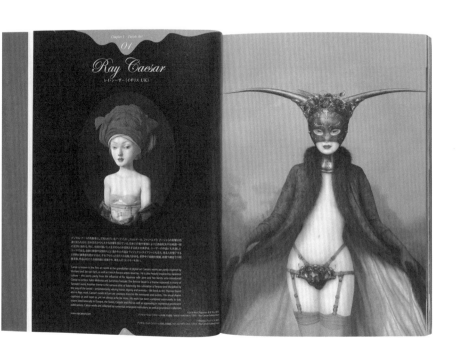

▲作家扉
各作家毎にこの扉がある。天側にとろけるようなドロっとしたパターンを柱として退廃感を出している。そしてそのパターンは下のノンブルにも連動している。

▶凡例と章扉
作家紹介ページの表記ルールを凡例で紹介している。章扉のパターンはカバーと連動した六芒星と本全体に踏襲している退廃的パターンである。

幻想耽美ダーク・ヒストリー　海野 弘

◀序文
海野弘氏の解説の本文と参考
画像をブロックを分けて構
成。紙面が見やすいだけでな
く、和文の後に掲載する英文
のページで参考画像を全て外
してもレイアウトフォーマッ
トを変えることなく成立す
る。

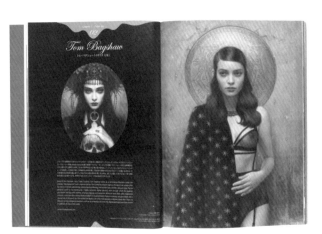

◀作家扉
海外の40人の作家を4つの章
立てで紹介している。
第1章 フェティッシュ・アート
第2章 ダーク・アート
第3章 アート写真
第4章 立体アート

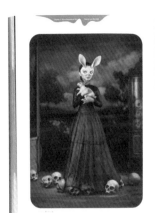
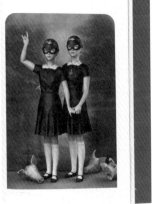

◀作家作品ページ
柱としてのパターンは、色を
グレーにし大きさを小さくし
て主張を抑えて配置。

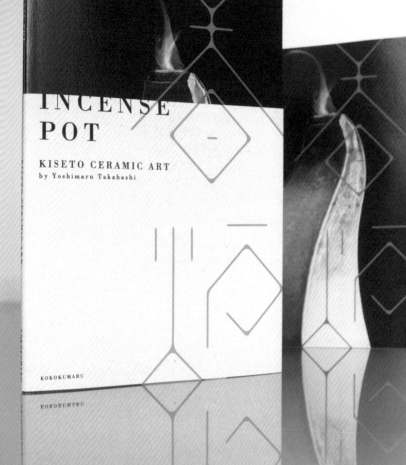

INCENSE POT

高橋 善丸 著
広告丸 刊
A5 判 / ソフトカバー /
76 ページ
2021

カバー：ディープマット
（ホワイト）135kg
表紙：ヴァンヌーボ VG-FS
（スノーホワイト）195kg

約10年間にわたってつくり続けた、黄瀬戸焼陶芸の作品集であり、制作テーマは全て香炉である。香炉は単なる飾り物ではなく、機能を持った道具であり、それは空気の入り口と煙の出口さえあれば、あとは自由に造形を楽しむことができるオブジェでもあるからだ。一

般的に最近の書籍は、カバーに装丁のエネルギーと費用が注入され、本体表紙は1色程度に抑えられて、あまり重要視されていない。この本は逆に表紙をカラーにしてカバーをモノトーンにしている。その代わりカバーの天を短くして表紙が覗くようにし、そこに表示されたタイトルロゴは下の表紙と繋がって読めるようにしている。

香炉

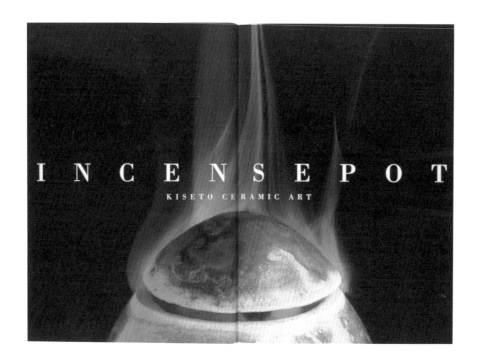

INCENSE POT
KISETO CERAMIC ART

▲イントロイメージページ
香を焚く楽しみには、煙のゆ
らぎを愛でることもある。
イントロページは香炉ではな
く美しい煙の流れを使った。
書体は Bodoni Bold でクラフ
ト感を払拭させた。

▶序文
煙でできた女性像は、撮影時
に偶然できたものである。
序文はスリムな版面から、見
出しがはみ出しズレたような
組み方で緊張の緩和を図る。

機能を持った物であることに
必然を感じた

01
Big wave

大波

◀作品ページ
1作品で2ページ使用の重要
作品の場合のフォーマット。
天小口側に通し番号と柱。
作品タイトルは宋朝体で大き
く配置し、小口でカットされ
るようにしている。

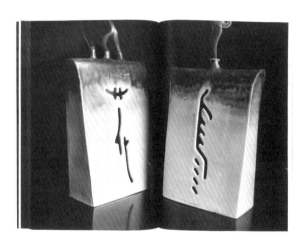

◀作品ページ
以前に制作したロゴタイプを
透かし彫りにした作品。
本の前半と後半の境目のアク
セントとして、見開き全面断
ち切り画像ページを配置。

25
Bud

蕾

26
Hidahida

ひだひだ

◀作品ページ
1作品1ページの場合の
フォーマット。
上図の2ページ（重要作品）
の場合と同じグリッドで構成
している。

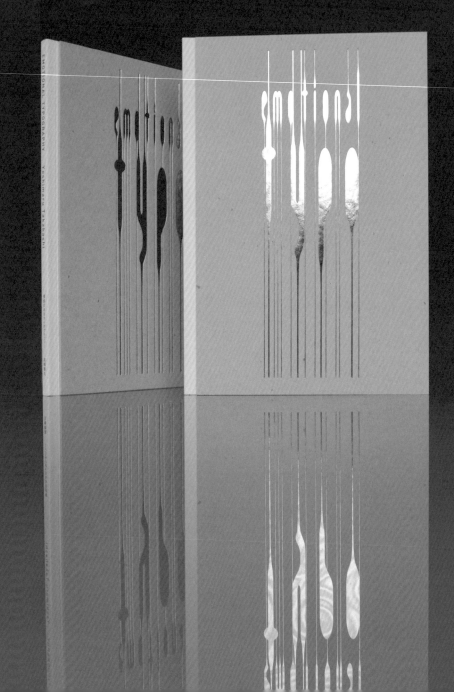

emotional typo

高橋 善丸 著
DNP 文化振興財団 刊
B 6 判 / ソフトカバー + ドイツ装 / 64 ページ
2008

表紙：チップボールを 2 枚合紙 /
　　　レインボー箔＋黒箔押し

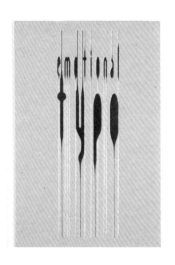

グラフィックデザインのための
ギャラリーであるdddギャラリーで
開催した展覧会を機につくった
テーマ図録である。当時は有機的
なタイポグラフィをテーマとした
制作に取り組んでいたので、
「emotional typo（情感のあるタイ
ポグラフィ）」をタイトルとした。
この展覧会のために雨のように流
れ滴るようなフォント rain をつく
り、本の前半は rain のイメージグ
ラフィックであり、後半はロゴタ
イプやフォントのタイポグラフィ
作品集である。装丁は素朴なボー
ル紙を使った上にレインボー箔を
施し賑わいのコントラストを持た
せ、ハードでありながらシャープ
な小口のドイツ装にした。

emotional typo

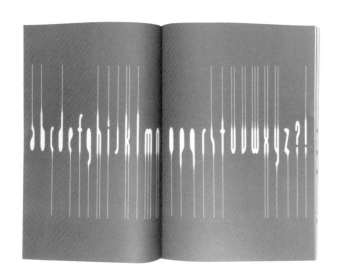

▲ rain font
雨をイメージしてつくった
フォントで、上下のラインの
長さは任意である。

▶ misty rain　霧雨
ここから、だんだん大降りに
なっていき、やがて晴れる雨
の様子を、このフォントだけ
を使って絵本のようにイメー
ジして表現した。

▶ sprinkle　小雨

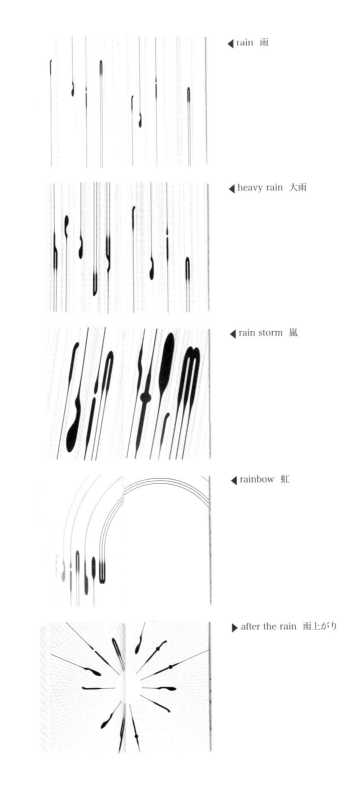

◀ rain 雨

◀ heavy rain 大雨

◀ rain storm 嵐

◀ rainbow 虹

▶ after the rain 雨上がり

emotional typo

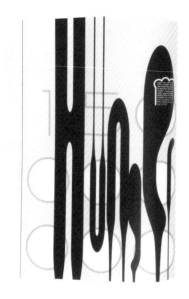

▲rain font 使用例ページ
このフォントは、引いて見れ
ば雨が流れるように見える
が、アップにするとドロっと
した粘りを感じるという二面
性を持っている。その効果を
社会問題をテーマとしたシ
リーズで表現。

▶コンセプト解説ページ
文章ブロックの3辺をできる
だけページの縁まで詰めて、
ノド側だけに余白スペースを
持たせたパターン的組版にし
た。行間をたっぷり取ること
で、文章のラインもパターン
的に見える。

▶フォント紹介ページ

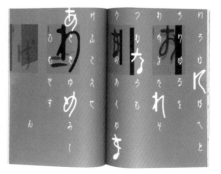

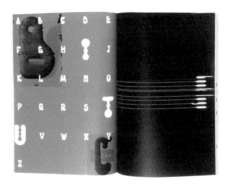

◀フォント紹介ページと章扉
フォントを白抜きにし、使用
例をバックに配している。

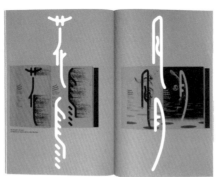

◀▶ロゴタイプ作品ページ
この本のエディトリアルデザ
インの基本は、フォーマット
をつくらないことである。全
てのページ毎に自由にレイア
ウトしている。決め事として、
単体の作品はバック地をグ
レーにし、複数ある作品は
バック地をイエローにしてい
る。また全てのフォントやロ
ゴには使用例の作品がハーフ
トーンで背後に重なるように
している。フォーマットがな
いということは、毎ページを
ポスターをつくるように白紙
からつくらなければならず労
力はかかるが、見る方は楽し
めるはず。

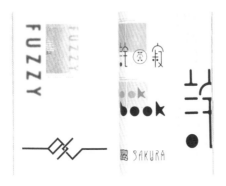

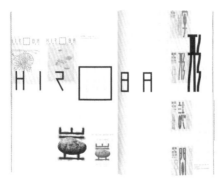

Paper Balloon

高橋 善丸 著
マチオモイ帖プロジェクト 刊
H190×W120mm / 中綴じ /
30 ページ
2011

紙：新バフン紙
（しらかべ）90kg

Shimoyoshikawa

高橋 善丸 著
マチオモイ帖プロジェクト 刊
H202×W142mm / 中綴じ /
14 ページ
2015

紙：ニューラグリン S
（バニラ）112kg

故郷や住み慣れた町など、誰もが持っている「私の町への思い入れ」。そんな思い入れを 1 冊の ZINE（ジン）にしようという呼びかけの展覧会が企画された。ZINE はマガジンの略であり、手づくりの小冊子を表す。その第 1 回展で私は、故郷である富山の薬売りの紙風船のZINE『紙風船』をつくった。紙は素朴な新バフン紙である。その後、毎年企画され、今では規模が大きくなって郵便局の協賛を得ながら全国巡回されるまでになっている。『下吉川』は私の生まれた村のことで、雪に埋もれると白一色の世界になり、空より地上が明るくなる。そんなモノトーンの世界をそのままモノトーンで表したものである。

紙風船／下吉川

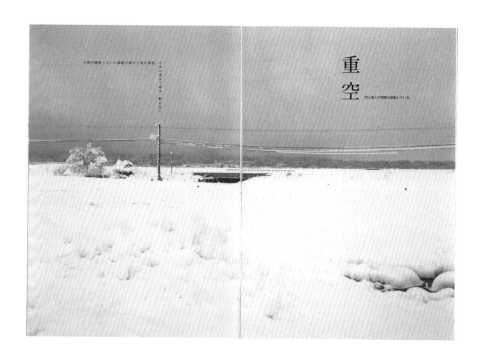

重空
空と地上の明度が逆転している。

子供の頃見っていた部屋の窓から見た景色。

▲『下吉川』本文
モノクロにすると、重い空の濃度と地上の雪の濃度が通常の風景と逆転していることがわかる。

▶『下吉川』本文
元日の朝、白鳥の群れが鳴きながら家の上空を飛んでいく。白銀の世界に白い色の鳥の群れがさらに美しい。

朝鳥
元日の朝、白

◀『下吉川』本文
田圃に薄く水が張ってそれが
凍るので、いきなり広い湖が
出現したようになる。

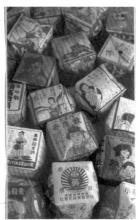

◀『紙風船』本文
本文の書体は、活字の草創期
を思わせる秀英初号明朝を
使って、往年の刷り物を彷彿
とさせている。

◀『紙風船』本文
今では ⓒ で済むことも、当時
は「登録商標」と大きく記載
している。
紙は新バフン紙という名の結
構高級な特殊紙を使って古さ
を演出したが、昔、馬糞（バ
フン）紙というのは藁半紙の
ことでもっとも粗悪な紙のこ
とをそう呼んでいたらしい。

There's a Blue Sky
Beyond the Clouds

中村 琴 著
あざみエージェント 刊
A5 判 / ソフトカバー /
166 ページ
2017

カバー：フリッター
（ホワイト）135kg

Soba Priestess

美津島 チタル 著
詩遊社 刊
A5 判 / ソフトカバー /
100 ページ
2018

カバー：ヴァンヌーボ V-FS
（ホワイト）130kg

『雲外に蒼天あり』
私が初めて飛行機に乗った時、窓外
の雲海の上に広がる真っ青な空の美
しさに感動して、今日は天気がよく
てラッキーだったなどと思った。が、
よく考えれば雲の上はいつだって快
晴なのはあたりまえだと後で気づい
た。そんな雲上の青空を表現し、爽
快さを表したロゴを添えた。

『そば尼僧』
尼さんだってそばくらい食べてあ
たりまえなのだが、言葉で聞くと
そのミスマッチが想像力を掻き立
てる。そこでタイトルには1本のそ
ばを繋げて書いたような文字をつ
くってみた。それに、そばを食べ
ているところを想像したラフな
タッチのイラストを添えている。

NO MARK

冨上 朝世 著
あざみエージェント 刊
A5 判 / ソフトカバー /
96 ページ
2008

カバー：2C / グロス PP

Creating
Japanese Gardens
around the World II

福原 成雄 著
光村推古書院 刊
A5 判 / ソフトカバー /
192 ページ
2020

カバー：4C / マット PP

『NO MARK』は、競輪ファンたちのエッセイを集めたものである。私はやったことがないが、とかく「本命」や「穴」が注目される中で、真の競輪ファンはあえてノーマークにこだわるらしい。競輪新聞の予想欄に記される◎や△を利用してN◎M△RKというタイトルロゴをつくった。

『世界で造る日本の庭園』は、世界各地で日本庭園をつくったり、既存の庭園を再生したりしている福原氏の造園記録である。カバーでは、苔むした日本庭園をイメージして緑の丘陵パターンで包んでいる。タイトルロゴは、スクエアな中にも型を崩した遊び心ある日本庭園をイメージしている。

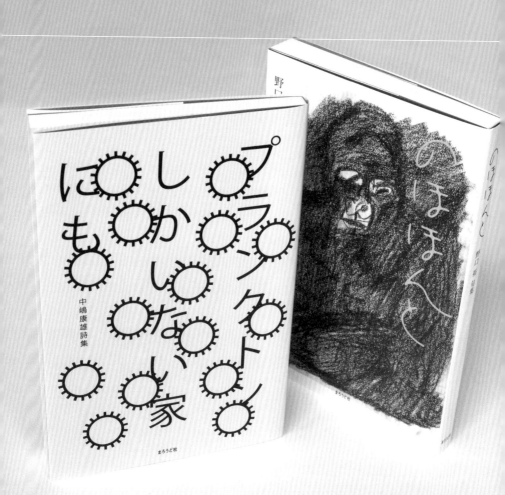












『プランクトンしかいない家にも』という不思議なタイトルは、作品中の一節から抜き出したもの。カバーはタイトル文字を全面に置いた上に、プランクトンをイメージしたパターンがうようよしているようにちりばめた。この後に蔓延したコロナウイルスの形に似ていることになってしまったが。


タイトルの『のほほんと』は著者自身の生き方の希望なのであろう。だからできるだけのほほんとした書体のタイトルロゴをつくった。著者のご子息はなぜかゴリラの絵ばかりを描いているとのことで、それをカバーに使うことになった。カバーの紙もスケッチブックをイメージして五感紙を使った。





Even in a Home
with Only Plankton

中嶋 康雄 著
まろうど社 刊
四六判 / ソフトカバー /
80ページ
2019

カバー：北雪 / マット PP

Without a Care

野口 裕 著
まろうど社 刊
四六判 / ソフトカバー /
176ページ
2017

カバー：五感紙（純白）

『プランクトンしかいない家にも』という不思議なタイトルは、作品中の一節から抜き出したもの。カバーはタイトル文字を全面に置いた上に、プランクトンをイメージしたパターンがうようよしているようにちりばめた。この後に蔓延したコロナウイルスの形に似ていることになってしまったが。

タイトルの『のほほんと』は著者自身の生き方の希望なのであろう。だからできるだけのほほんとした書体のタイトルロゴをつくった。著者のご子息はなぜかゴリラの絵ばかりを描いているとのことで、それをカバーに使うことになった。カバーの紙もスケッチブックをイメージして五感紙を使った。

The Birth of Komainu

塩見 一仁 著
澪標 刊
四六判 / ソフトカバー /
380 ページ
2014

カバー:ヴァンヌーボ V-FS
(ナチュラル) 130kg

Osaka Komainu
Story

塩見 一仁 著
澪標 刊
四六判 / ソフトカバー /
312 ページ
2021

カバー:ヴァンヌーボ V-FS
(ナチュラル) 130kg

神社の社殿前にある向かい獅子の
ような一対の石像を、通常狛犬と
呼んでいる。正しくは、頭に1本の
角があり口を閉ざしているのが狛
犬で、もう一方の角がなく口を開
けているのが獅子である。獅子の
ルーツはライオンで、古代オリエ
ントを発祥としインド・中国を経
て日本に伝わった。一方、狛犬は
日本で独自に誕生した。そんな狛
犬の歴史や地域による特性などを
文化として調べ歩いた著者の研究
成果がこの本。この2冊はシリー
ズではないということなので、デ
ザインに統一感は持たせなかった
が、狛犬には石像が多いので、ど
ちらも御影石の素材感を持たせた
ロゴタイプをつくって表現した。

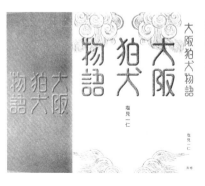

選評集

学芸賞

サントリー

選評集

○周年記念

y Prize
al Sciences
nities

坂高麗左衛門 展

加工は仕掛

Special Finishes
are Gimmicks

加工は仕掛け

歌舞伎などの舞台では、場面転換のカラクリや宙吊り、衣装の早変えなど、様々な仕掛けが盛り込まれています。これは物語の本筋とは直接関係ないのですが、それが意表をついた観劇の楽しみの1つでもあり、時として大きな見せ場にもなります。一方、広告デザインの現場で、表現のアイデアに物足りなさを感じた時「何かギミックが欲しいな」とか、いい広告に「ギミックが利いている」と言ったりすることがあります。ここで言うギミックとは、ユーザーの注意を引く、または気持ちを動かすための仕掛けで、それは物理的な仕掛けだけではな

スチロールパックのままのお惣菜　　　　　　　　　漆塗り椀に盛られたお惣菜

く、興味をそそるための視覚コミュニケーションとしての仕掛けのことでもあります。表現が素直なだけだと、気持ちにフックが掛からずインパクトや面白みに欠けるからです。

本の仕掛けで心を掴む

例えるなら、惣菜を発泡スチロールパックのまま食べるのと、漆塗りのお椀でいただくのとでは、同じ料理でも気持ちの受け方から味にまでも違いを感じるでしょう。書籍であっても外観のディテールが内容に与える影響は大きいものがあります。そのために、ブックデザインにも様々な仕掛けを施すことがあります。書籍の構造上、大きな変革はむずかしいのですが、書店でふと手に持った

時に思わぬところで小さなこだわりの加工や仕掛けを見つけると、にわかにその本に親近感が湧いたりします。このように実感することは、本のこれからのあり方にも大きく影響するかもしれません。なぜなら、本は情報の器としての機能だけではないことは序章で述べたとおりですが、この形あるものに対する手応えが、バーチャルなデジタルメディアには不可能な領分であり、現物であることの特権だからです。

多様な加工で魅力をつくる

例えば個性的な紙を選ぶだけでもその見た目や感触によって印象強いものになるでしょうし、エンボス加工や箔押しの反射光であったり、

そこに穴があいているなど、紙が意表をつく見え方をしたり、さらにそこに変則的な折りや飛び出してくるなどの構造的なユニークな仕掛けがあり、それによって期待を超えるここちいい裏切りがあれば、一気にその本に対する興味が深くなるはずです。それはこれまでに得た体験上の記憶を呼び覚ます、あるいはイメージを連動させるきっかけを与えてくれるからと言えます。それらは情報の本筋ではありませんが、本に与える演出の効果によって、本に対する思い入れを深める要因の1つとなるでしょう。書籍デザインはパッケージとして、また加工などにより付加価値を与えていくことで、オブ

ジェとしての本の魅力がさらなる書籍文化の価値づくりへと発展するかもしれません。

最近、書籍デザインの領域で、印刷加工に関するものが人気を呼んでいるようですが、それだけこの分野に対する興味とニーズが増えているからと言えます。ただ、本という印刷物に対して、加工というのはそれだけ手間もコストもかかります。本は量産品なので、それらはなるべく印刷や製本の段階で機械的に施される範囲にとどまるに越したことはありません。幸いなことに、現在では実に様々な機械加工技術が生み出されてきています。まだまだ本の魅力づくりは膨らみそうです。

【 今さらの基礎知識 5 − 加工 】

■ 現在、一般的に使われている加工方法一覧 （特殊素材・印刷を含む。この他にも特殊な加工が増えている）

紙

本文の紙は書籍用紙の領域で、薄く柔らかく低価格に設定されている
カバー周りは特殊紙で様々な質感や素材感、色数が用意されている
他に竹や草を素材とした非木材紙、ユポ紙のような石油系樹脂素材の紙もある

折り

本の途中で折り返しなどがあり広く開いて見ることができる観音折り（片方だけの場合は片観音）、ほかに Z 折り（左図）や蛇腹折り（経本折り）。紙の中心にスリットを入れると簡易冊子ができるマジック折りなどがある

インク

通常は CMYK のプロセスカラー
特色は指定色により別に練り合わせたものほかにオペークインク（白などの不透明インク）、蛍光色やメタルカラーのインクがある
環境配慮のための大豆インク等もある

素材

表紙などには、紙の素材以外に布もあるが、ポリ塩化ビニール（PVC）や、アクリル板のほか、アルミや鉄などの金属板や木材の板などもあり、板状のものであれば使えるものも多い

特殊インクの印刷

盛り上がりをつくるバーコ印刷や UV 印刷、発泡印刷などがある。ほかに熱を感じると発色する感熱インク、光る蓄光インク、インクを削ると出てくるスクラッチ印刷などがある

表面加工

もっとも安価なニス引きのほか、ポリプロピレン（PP）加工（ツヤあり、なし）などがあり耐久性を上げることにも役立ち、カバーなどによく利用される　フロッキー加工は植毛でフェルトのような質感になる

箔押し

金属箔を押し付けたもの
金、銀などのメタリック箔をはじめ、色箔、虹色に見えるレインボー箔、マーブル箔、ホログラム箔などがあり、様々なパターンが反射するものなどもある

型抜き

厚い紙を型抜きするのには、刃型（ボンス）をつくらなければならないが、薄い紙であればトムソンという簡易可変型で抜くのが一般的　今はレーザーカットであれば型は必要なく細部まで抜ける

型押し

紙に圧力をかけて凹ませた空押し加工や、表裏両面から押して凸型に浮き出させたエンボス加工、ほかにメダルの人物画のようなレリーフ彫刻を施した彫刻版がある

特殊印刷方式

オフセット印刷（平版）以外では、シルクスクリーン印刷（孔版）、活版印刷（凸版）、グラビア印刷（凹版）などがある
ほかにフレキソ印刷（ゴム版）や、オフセット印刷でも水を使わず環境に配慮した無水製版印刷がある

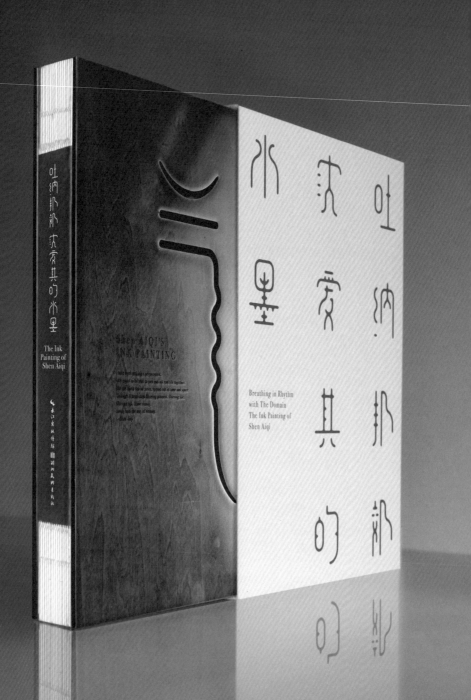

Breathing in Rhythm
with The Domain
The Ink Painting of
Shen Aiqi

沈愛其 著
長江出版専媒 /
湖北美術出版社 刊
B４判 / ハードカバー +
コデック装 / 294 ページ /
箱入り
2021

箱：地券紙
表紙：天然竹合成板
＋レーザーカット＋彫刻

中国武漢の著名な現代水墨画家の沈愛其氏の作品集である。依頼主は沈氏のためにつくられた東湖杉美術館で、武漢の東湖という大きな湖のほとりにある赤煉瓦づくりの瀟洒な建物である。中には沈氏のアトリエもあったが、残念ながらこの画集を制作している最中に沈氏は逝去されてしまい、本人が仕上がりを見ることはできなかった。依頼条件は自由ということだったので、表紙を木の板にすることを提案した。しかし、薄い板は必ず乾燥すると反ってしまうので色々な板で実験した。そこに沈氏のコンセプトキーワードである「気」の文字をロゴ化してくり抜き、タイトルの中英文字を彫り込んだ。

吐納邦郊沈愛其的水墨

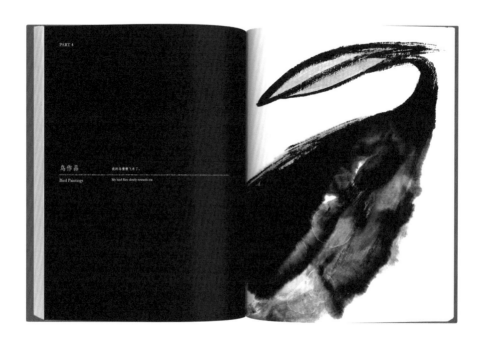

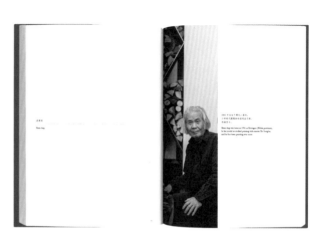

▲ 章扉
章の区切りがわかりやすいように黒ベタにし、象徴的な作品の一部を大胆にトリミングした。
第1章 巨幅作品
第2章 山水画作品
第3章 藤作品
第4章 鳥作品

▶作家紹介ページ
作品以外はなるべく左ページの要素は抑えるようにして空間を贅沢に使用。

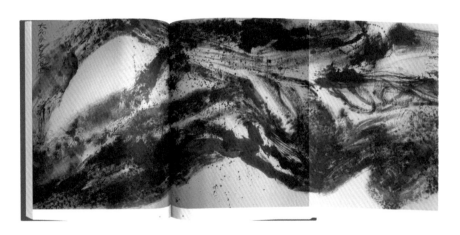

神々の美の世界

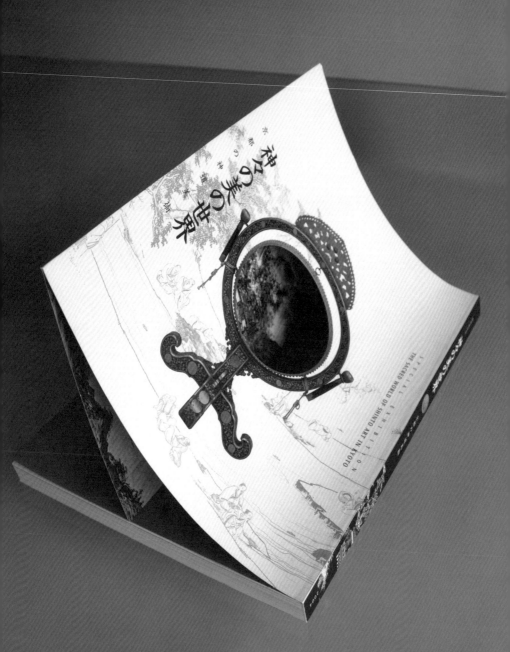

The Sacred World of Shinto Art in Kyoto

京都国立博物館 編
代理店：大日本印刷
産経新聞社 刊
Ａ４判変型 / ソフトカバー / 280 ページ
2004

表紙：キュリアスメタル（ホワイト）215kg /
がんだれ表紙 / 4C＋銀 / 型抜き
別丁扉：クロマティコ（レッド）135kg

仏教美術は、仏像をはじめ屏風や掛け軸などの画像も豊富にある。しかし神道の絵画や神像は数が少ない。それは神道では、神は偶像ではなく、ものや自然を依り代とするからだ。そんな数少ない神道美術を集めた展覧会の図録である。表紙の中央に太鼓を配置してその鼓面を切り抜いて穴をあけ、表紙の袖の裏側に印刷した山水画が覗くようにしている。表紙はパール紙キュリアスメタルを使用し、山水画を銀で印刷している。キュリアスは両面パール紙であり、その上にインクを載せて印刷してもパール感が損なわれないので、表紙裏に印刷した金屏風や銀屏風の質感が実にリアルに再現される。

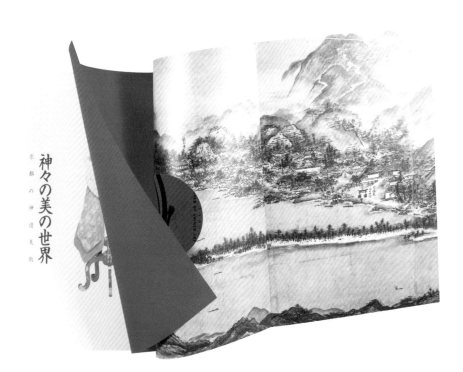

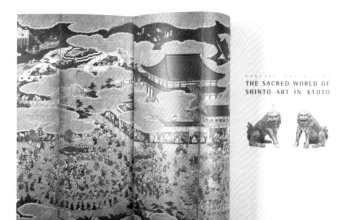

▲▶がんだれ表紙と袖の裏面
パール紙を下地としているの
で、金屏風と銀屏風の輝きが
浮かび上がって、金銀屏風の
リアルな質感が出ている。

◀がんだれ表紙と袖
表紙の太鼓の穴から、袖の裏
の山水画が覗くのだが、折り
方によっては、扉の赤が覗い
たりもする。

◀別丁扉
クロマティコという赤の厚手
のトレーシングペーパーを使
用した。トレーシングペー
パーでありながら、色の濃度
が高く、鮮やか。

◀章扉
正方形の中にタイトルとシンボ
ル画像を配し、その下に同じ左
右幅の文字ブロックを置いて
スクエアな組版にしている。

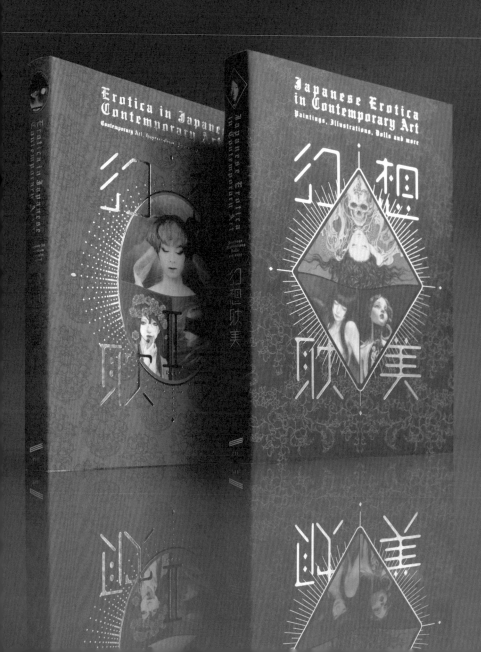

Japanese Erotica
in Contemporary Art

企画：高橋 善丸
パイ インターナショナル 刊
B5 判 / ソフトカバー /
320 ページ
2014

カバー：アラベール
（ホワイト）90.5kg /
4C＋マットニス /
金箔押し

Erotica in Japanese
Contemporary Art II

企画：高橋 善丸
パイ インターナショナル 刊
B5 判変型 / ソフトカバー/
320 ページ
2016

カバー：アラベール
（ホワイト）90.5kg /
4C＋マットニス /
レインボー箔押し

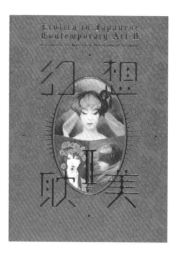

『幻想耽美』はエロティシズムの表現である耽美と言われる領域の中で、幻想的な嗜好に視点を置いた日本の現代作家たちを集めた作品集だ。作家は耽美を目的としてはいないものの、作品がそれを匂わせているものである。装丁はヨーロッパ中世のゴシック文化を思わせる暗い豪華さを表現した。第1弾が好評を博したので、続巻としての『幻想耽美 II』は、よりディープで退廃的な表現に視点を置き、前作にはなかったカテゴリーに視点を移して作家をチョイスした。日本では、ネガティブな退廃感に「ゴスロリ」などと言われるポジティブで「カワイイ」と「少女」が混合された独自の文化が育って魅力を増した。

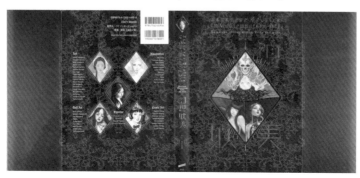

幻想耽美／幻想耽美 II

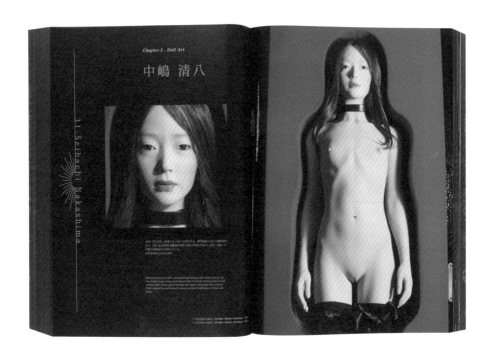

Chapter-3 . Doll Art

中嶋 清八

31.Seibachi Nakashima

Chapter-2 . Illustration

▲『幻想耽美』作家扉
50人の掲載作家は全てこの扉のフォーマットで紹介している。本文紙：b7ナチュラル86.0kg

▶『幻想耽美』章扉
書籍全体を黒を基調にし、「黒い本」とイメージされるものにした。アート、イラスト、ドール、フィギュア、コミックの5つに章立てし、ファインアートとサブカルチャーの区別をなくした構成にしている。

◀『幻想耽美Ⅱ』章扉
前作の黒い本に対して、これ
は「赤い本」のイメージとな
るように全てを赤を基調にし
ている。本文紙：b7ナチュラ
ル 86.0kg

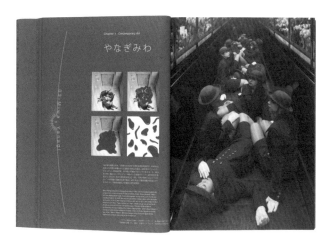

◀『幻想耽美Ⅱ』作家扉
章立ては、現代アート、超絶
写実、退廃写真、フェティッ
シュ写真、スチームパンクの
5つのカテゴリーで、より
ディープな耽美世界を追求し
た。
前作とシリーズ化していなが
らも、少し変化を持たせたデ
ザインパターンにしている。

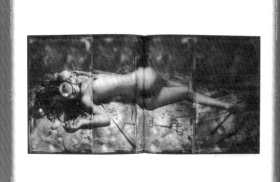

◀『幻想耽美Ⅱ』作家作品ページ
前作は小口側に黒いグラデー
ションを入れて本全体を黒く
見せていたが、Ⅱでも全ペー
ジ小口側に赤いグラデーショ
ンを入れることで、全体が赤
く見えるようにした。

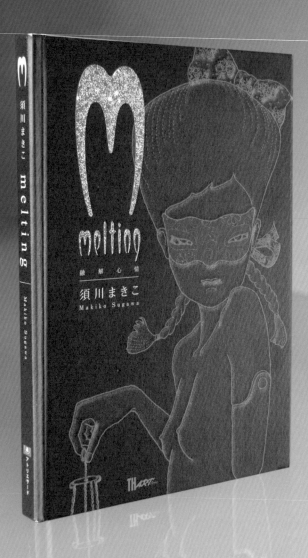

melting

須川 まきこ 著
アトリエサード 刊
B5 判 / ハードカバー / 112 ページ
2012

表紙：４Ｃ＋マットニス /
ホログラム箔（スターダスト）押し

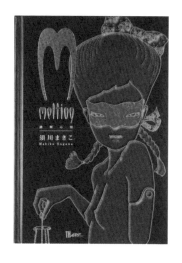

この本に収録されている作品は、とろけるような表現のイラストレーションが多く、タイトルをとろけるという意味の『melting』とし、サブタイトルの『融解心情』を表している。小さな本だがハードカバーにしてファンに大切にされる愛蔵版とした。黒いバックに線画をレリーフ状に加工した黒いイラストを配置し、その中にとろけるような字体のタイトルのみをスターダスト箔加工して際立たせている。この箔は見る角度によって色がキラメキながら変化するので、黒を背景とした映像を楽しむかのように体験できる。本文はラフな書籍用紙を使用しているので、見た目より軽くて手になじむ。

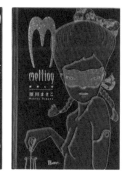

melting

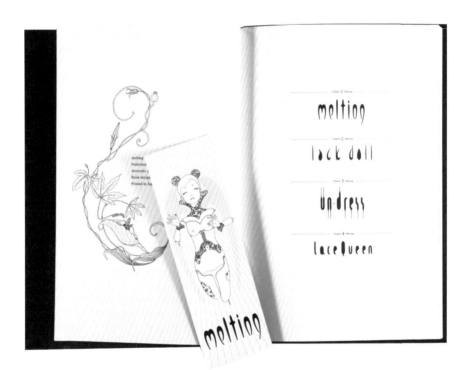

▲目次
作家の過去の展覧会毎に章立
てしているので展覧会のロゴ
タイプを並べた。

▲しおり
タロットカードのようなしお
りを付録とした。

▶別丁扉風の扉と本扉
別丁扉の設定はしておらず、
本文用紙にレース地の模様を
敷いて別丁扉風にした。

◀章扉

章扉のノンブルには、レースのカチューシャを絡ませた。章扉のデザインはスミベタのバックにスミ50%の線画を配している。

◀本文

本文のノンブルは小さなレースのパターンをあしらっている。

◀本文

2色刷りなのに、スミとあえてオフホワイトの本文紙に近い黄色だけを使うことで、贅沢感のある優しさを演出している。

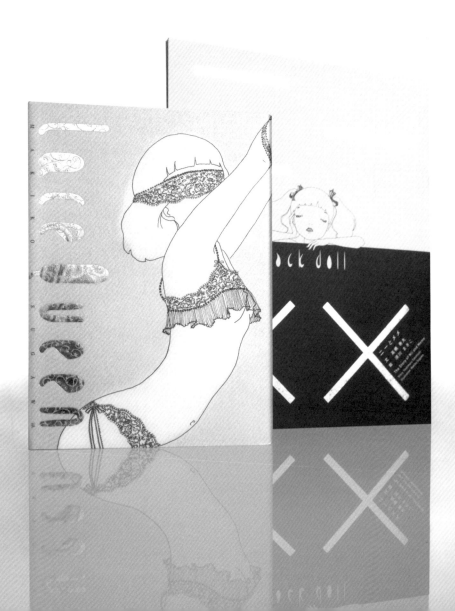

Lace Queen

須川 まきこ 著
広告丸 刊
B6判 / ソフトカバー /
112 ページ
2006

カバー：
キュリアス TL
（イリディセント）
110kg /
レインボー箔押し

The Story of
Nii and Meme

須川 まきこ /
高橋 善丸 著
広告丸 刊
A4 判変型 / 中綴じ /
14 ページ
2009

表紙：アラベール
（ナチュラル）200kg /
ホログラム箔（スターダスト）押し

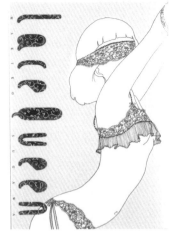

『Lace Queen』は、レースを細か
く描くフェミニンなイラストレー
ターの作品集なので、カーレース
の Race queen をもじってタイト
ルとした。トレーシングペーパー
のキュリアスにレースのランジェ
リーを纏った女性が描かれている
が、その下の表紙には同じシルエッ
トでヌードが描かれている。

『ニーとメメ』は、壊れた人形の足
を探すことを義足に例えて、障害
を持つイラストレーター自身に重
ね合わせたストーリーの絵本であ
る。ホログラム箔で加工したタイ
トルロゴは記号的でストイックな
タイポグラフィで表現している。
私にとって初の、絵本のための物
語創作である。

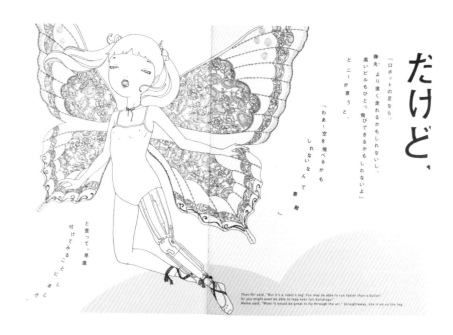

だけど、

「ロボットの足なら、
弾丸より速く走れるかもしれないし。
高いビルもひとっ飛びできるかもしれないよ」
と ニー が言うと、

「わぁ-空を飛べるかも
しれないなんて 素敵」

と言って、早速
付けてみることにした。

Then Nii said, "But it's a robot's leg! You may be able to run faster than a bullet!
Or you might even be able to leap over tall buildings!"
Meme said, "Wow! It would be great to fly through the air." Straightaway, she tried on the leg.

▲『ニーとメメ』本文
文字組みは規定のない自由配
置にしている。呟きにも似た
物語の雰囲気を出すために、
あえて文字を散らしたように
してみた。そして導入ワード
だけを極端に大きくして、物
語へ誘い込むようにした。

▶『ニーとメメ』本文
線画イラスト以外は、黄色の
幾何学パターンを背景に配し
ている。

ネズミ の

ニーのともだちは
ゴミバコに捨てられた
人形の メメ、

A mouse called Nii had a friend called Meme, a doll who was dumped in a trashcan.

◀『Lace Queen』カバーと表紙
カバーのレースを着たイラス
トから、表紙のヌードの白い
肌がうっすらと透けて見え、
深みのある質感を出してい
る。手渡しで販売する折には、
レースのリボンで包んだ。
タイトルロゴもレースを纏っ
ている。

◀『Lace Queen』別丁扉
見返しを開くと、そこには濃
いグレーの紙にレースを着た
トルソーが配置されている。

◀『Lace Queen』別丁扉と本扉
しかし、このトルソーは、実
はトルソー型に切り抜かれた
穴であり、その後ろの本扉に
描かれていた人物イラストが
覗いていたのである。

五章 ……… 64 ……… サントリー学芸賞選評集

65 ……… サントリー学芸賞選評集 (2009~2018)

Suntory Prize for
Social Sciences and
Humanities

代理店：大日本印刷
サントリー文化財団 刊
A5判 / ソフトカバー /
560ページ
2009

カバー：ニューラグリンS
(スノー) 146kg /
スミ1C / ホログラム箔押し

Suntory Prize for
Social Sciences and
Humanities
(2009~2018)

代理店：大日本印刷
サントリー文化財団 刊
A5判 / ソフトカバー /
220ページ
2019

カバー紙：フリッター
(ホワイト) 135kg /
スミ1C / ツヤ消し金箔押し

サントリー学芸賞は、サントリー文化財団が、社会や文化のために優れた研究や評論を著作を通して発表した個人に与える賞であり、「政治・経済」「芸術・文学」「社会・風俗」「思想・歴史」の4部門がある。カバーは手触り感のある紙ニューラグリンSにスミ1色のみとホログラム箔で知的なアカデミック感をイメージしている。ホログラム箔は、一見すると似ている銀のレインボー箔に比べるとシックに落ち着いた感じがするが、見る角度によって色が様々に変化するので華やかさが増して奥行きが出る。続刊をつくるにあたっては、字体をオリジナルでつくって、つや消しの金箔押しとした。

Profile of
Contemporary Art

代理店：日本写真印刷
京都国際芸術センター 刊
Ｂ５判 / ハードカバー / 536 ページ
1987

カバー：フィルムにシルクスクリーン印刷
表紙：ニューメタルカラー（ゴールド）80kg /
金箔押し

京都国際芸術センターが発行した図録であるが、比較的予算が潤沢のようだったので、加工に費用をかけることができた。ハードカバーの表紙には、マットの金紙にツヤのある金箔押しを施しているので、微妙な光沢の違いが味わえる。そこへフィルムカバーを被せているが、こちらは白のシルクスクリーン印刷をしている。フィルムの白い文字を重ねている本体の金箔文字の多層構造や、金箔文字に映り込むカバーの白い文字など、可変する奥行きを感じることができる。実際に重い書籍ではあるが、より重厚感を感じさせる。この数年後に続刊が発行された折には、銀紙に銀箔押しであった。

Saka Koraizaemon
Exhibit

坂 高麗左衛門 著
代理店：日本写真印刷
高島屋 刊
H200×W210mm /
ソフトカバー /
82ページ
1993

表紙：フリッター
（ホワイト）200kg /
がんだれ表紙 /
エンボス加工
＋レインボー箔押し

1200 Years of
Japanese Poettery

サントリーミュージアム［天保山］刊
H255×W195mm /
ソフトカバー / 168ページ
2001

表紙：マットPP

『坂 高麗左衛門展』は、萩焼の窯元である氏の個展図録である。抹茶茶碗にかけられた白い釉薬のディテールを、そのまま紙の上にエンボス加工で表現した。清楚な萩焼をイメージして、印刷してあるのは茶碗の中の気を表すピンクのボカシと、タイトルのレインボー箔だけである。

『日本のやきもの千二百年』は、天保山にあったサントリーミュージアムの図録である。伝統の陶器展はとかく風格にこだわりがちだが、表紙は宇宙から見る日食を絵皿でイメージしており、裏表紙は伊万里焼の染付絵皿を青い地球になぞらえるなど、ここでは見立てを楽しんでみた。

シンデレラの斜面
逆 光

Cinderella Slope

泉 紅実 著
詩遊社 刊
四六判 / ソフトカバー /
106 ページ
2003

カバー：キュリアス TL
（イリディセント）/
スミ IC / レインボー箔押し
表紙：ワンダー R50

Backlight

西条 眞紀 著
あざみエージェント 刊
A5 判 / ソフトカバー /
84 ページ
2013

カバー：ミセス B
（ホワイト）/
地側折り返し

『シンデレラの斜面』は、斜面を表紙に刷り、それがカバーのパール地のトレーシングペーパーから透けて見えるようにしている。レインボー箔の中央の曲線は著者の感性を表す触覚である。『逆光』の帯については、読者からすると、帯は単なる本の広告にすぎないのだが、そこに推薦文などが書かれ、出版社や著者にとっては重要な存在である。しかし、帯はズレたり破れたりしがちでなので、著者から、動かない帯にしてほしいとオーダーがあった。そこでカバーを折り返して帯にする方法を思いついた。カバーを両面刷りにする必要があるものの、これならズレないし破れない。

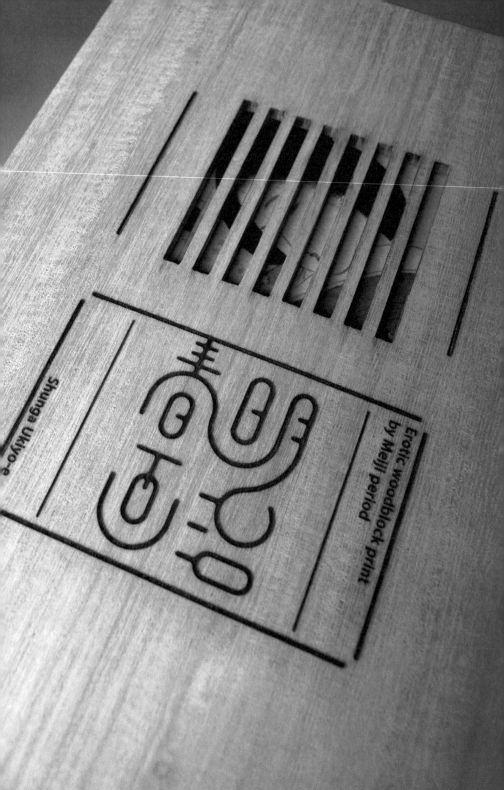

Shunga Ukiyo-e

Erotic woodblock
by Meiji period print

京都

Kyoto
Perpetual
Diary
Kyoto's
seasonal specialties

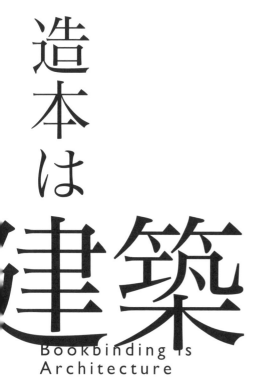

造本は
建築
Bookbinding is
Architecture

造本は建築

かつて官公庁や銀行などの建物は、石造りなどに華美な装飾を施した威風堂々とした建築物でした。それはその内部で行われるであろう威厳のようなものをあらかじめ認識させるための装置でもありました。内容を彷彿とさせる佇まいがある建物や器には、中身に触れる前から感情に対して諸々の効果を発揮します。それは情報の器として見た場合の本についても例外ではありません。本の外観や形状に感性と共感する魅力があれば、すでに心は鷲掴みにされ、開く前から虜になってしまうことさえあります。最近の中国の書籍には、ユニークな造本設計が多く見

液体であろうと予想されるが
内容は限定できない

ホットコーヒーであろうと
限定の認識ができる
くつろぎの演出も期待できる

られ、実に巧妙な細工まで仕掛けられ、新しい書籍の魅力を感じさせてくれます。書籍の形態のユニークさを競うコンペもあります。書籍という解釈を最大限に広げたアイデアが、知的な大人の玩具として捉えられているのでしょう。中には書籍でありながら、優れた工芸品として鑑賞するに十分な造本に触れ感動することもあります。一方、ニューヨークのソーホーなどにもアートオブジェブックの専門書店があり、言語が読めなくても十分楽しむことができました。古くから欧米には、本を読み物としてだけではなくインテリアとして飾って楽しむという文化もあるようです。まさに飾れるオブ

ジェという認識もあったのでしょう。そのためか、本の外観の美しさにもこだわり、ドイツでは「世界で最も美しい本」という国際コンペもあります。最近、日本の書店でも、ユニークな形状のギフト向け絵本などを見かけますが、それらの多くがまだ輸入書籍のようです。

日本の出版流通事情

日本の書籍は、製造コストと流通の都合から、合理性を優先して一様な規格形態になっているように思います。その理由としてまず挙げられるのは、形態や素材が特殊なら製造コストが嵩張ることです。利幅の少ない書籍業界では直接価格への影響が出てしまうのは避けられませ

ん。次に企画外のサイズであれば、流通での移動梱包の不合理さや在庫収納のスペースの問題だけでなく、店頭での陳列スペースの合理性も劣ります。そして複雑な形状であれば破損しやすく、一部でも折れ曲がったり破損してしまえば商品価値が下がってしまいます。紙という繊細な素材ですから傷つきやすいのも確かです。このような理由などから書籍はほとんど規格の範囲内での形態が維持されていると言えます。

本の佇まいも重要な情報

合理性を追求しすぎる流通にも問題がありますが、これからは書籍というメディアに対しての求められ方が変わっていけば、改善されていく

かもしれません。なぜなら、その入れ物自体の形状も大きなイメージ情報になり、目で見る、手で触れるなど動作を通して本と交歓することで、一瞬にして感情移入できるからです。読む前から、佇まいが情報を訴えてくるとともに、愛玩されるオブジェとしての魅力がより大きく作用してくるでしょう。

この章で紹介する本は、必ずしも一般に流通しているものではなく、特定のイベントのためにつくられたり、企業が販促活動に使ったものも含みます。しかし、こういった部類の書籍が店頭に並ぶようになれば、書店を訪れること自体がもっと楽しくなっていくに違いありません。

【 今さらの基礎知識 6 － 製本 】

■ 主な綴じ方

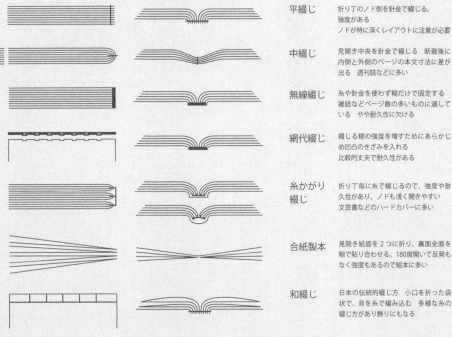

平綴じ
折り丁のノド側を針金で綴じる。
強度がある
ノドが特に深くレイアウトに注意が必要

中綴じ
見開き中央を針金で綴じる　断裁後に
内側と外側のページの本文寸法に差が
出る　週刊誌などに多い

無線綴じ
糸や針金を使わず糊だけで固定する
雑誌などページ数の多いものに適して
いる　やや耐久性に欠ける

網代綴じ
綴じる糊の強度を増すためにあらかじ
め凹凸のきざみを入れる
比較的丈夫で耐久性がある

**糸かがり
綴じ**
折り丁毎に糸で綴じるので、強度や耐
久性があり、ノドも浅く開きやすい
文芸書などのハードカバーに多い

合紙製本
見開き紙面を2つに折り、裏面全面を
糊で貼り合わせる。180度開いて反発も
なく強度もあるので絵本に多い

和綴じ
日本の伝統的綴じ方　小口を折った袋
状で、背を糸で編み込む　多様な糸の
綴じ方があり飾りにもなる

■ 主な製本様式

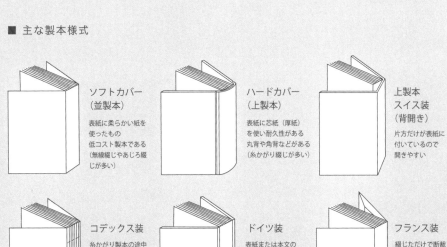

**ソフトカバー
（並製本）**
表紙に柔らかい紙を
使ったもの
低コスト製本である
（無線綴じやあじろ綴
じが多い）

**ハードカバー
（上製本）**
表紙に芯材（厚紙）
を使い耐久性がある
丸背や角背などがある
（糸かがり綴じが多い）

**上製本
スイス装
（背開き）**
片方だけが表紙に
付いているので
開きやすい

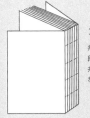

コデックス装
糸かがり製本の途中
段階で止めたもの
糸がむき出しに
なってい

ドイツ装
表紙または本文の
表と裏に素材の違う
紙（厚紙など）を貼り
付けた製本で、
三方裁ち落とした
ものが多い

フランス装
綴じただけで断裁
せず、四方を内側に
折り込んだ表紙を
被せたもの

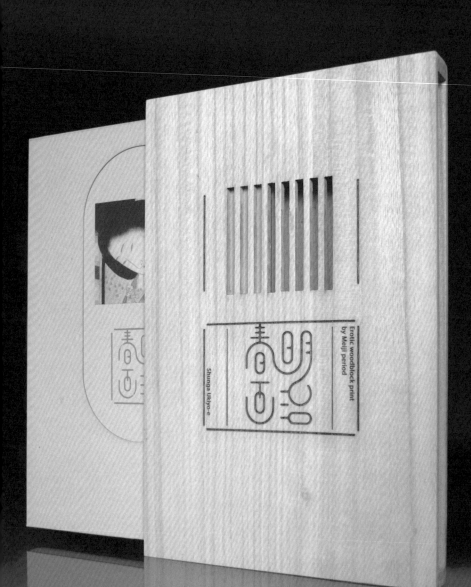

Shunga Ukiyo-e

Erotic woodblock print
by Meiji period

Erotic Woodblock Print
by Meiji Period

高橋 善丸 編
広告丸 刊
Ａ４判 / ドイツ装
2021

箱：桐板 /
レーザー彫刻＆カット
表紙：チップボール /
レーザーカット＋銀箔押し
本文：合紙製本

浮世絵春画と言えば江戸時代のも
のだが、実は明治時代も健在であっ
た。だが、女性の顔に歌麿や北斎
らとあきらかに違う近代の挿絵の
表現が窺える。製本はドイツ装だ
から厚紙表紙でありながら表紙も
ろとも３方断ちをしている。綴じ
は合紙製本で180度開くので画集と
して見やすい。表紙は1mmのチッ

プボール紙３枚を合紙して３mm
厚にし、一番上だけに楕円の穴を
あけて、レリーフ状の段差ができ
るようにしている。箱は5mm厚の
桐板を使用して、文字はレーザー
カッターによる彫り込みをし、さ
らに格子窓のような状態の穴をあ
け、そこから表紙の女性の顔が覗
くようにしている。

明治春画

▲箱と表紙
桐箱の千本格子の窓から、表
紙の女性の顔が覗く。箱は筒
状であり、背の部分に板はな
い。

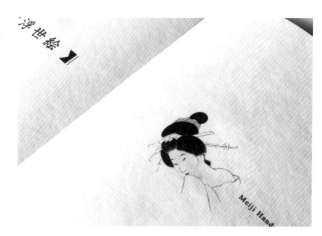

▶章扉
紙は印刷対応の工業和紙を使
用しているので、浮世絵の再
現に適しており、表面の手触
りに温もりを感じる。

【 やくものちぎり 】

Yakumono Chigiri

◀章扉
明治春画の代表的なものの1
つに、明治30年春陽堂が発行
し、富岡永洗の作と伝えられ
ている「やくものちぎり」が
あり、本書はそれを中心に編
集している。

◀作品ページ
合紙製本なので、見開きを
180度開くことができる。大
きな作品を見開きにしてもノ
ドに邪魔されることはない。
永洗の「やくものちぎり」の
1帖。

◀作品ページ
「四季の花」は、明治なので、
モデルの男性は散切り頭であ
り、当時流行した縞柄の水着
(男でもワンピース)を着て
いる。このほか看護婦や軍人
などもよく登場している。
ノドの食い込みがないので、
左右いっぱいに使えるのが合
紙製本の利点。

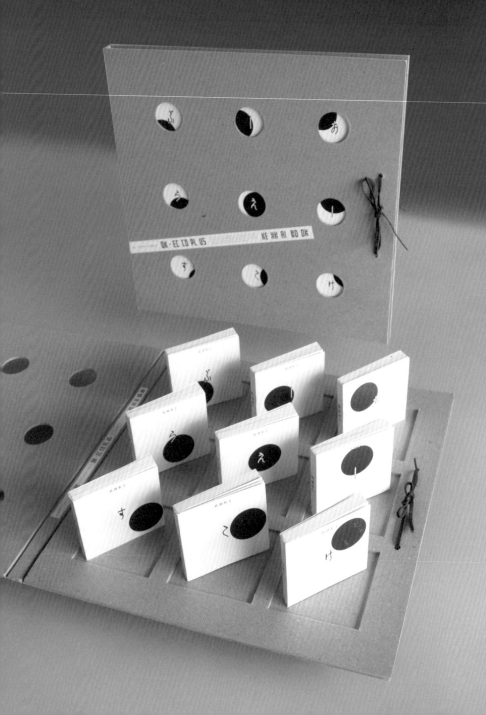

KEKKAI

高橋 善丸 著
王子製紙ペーパーギャラリー 刊
2001

カバー：H300×W300mm /
チップボール 2 枚合紙 /
ポンス抜き / 革紐＋ラベル
ミニブック：OK エコプラス 3 種
（ホワイト・ミルキー・ナチュラル）

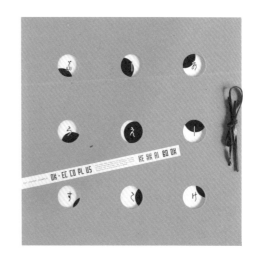

王子製紙内ギャラリーでの企画展で、特殊紙のプロモーションブックとして、OK エコプラスというラフ紙の紙見本帖をつくった。ボール紙でできた 1 冊のカバーを開くと固定するための窪みに 9 冊のミニブックが収まりセットされている。閉じた時には細い革紐で結ぶ。カバーにあいている丸い穴からそれぞれのミニブックの表紙に書かれている文字が見え、全体で「おーけーえこぷらす」と読める。ミニブックはそれぞれホワイトやナチュラルなど違う白色の紙を使っていて、それが紙の使用見本となっている。ここで使われているフォントは、このために制作した、オリジナルフォント「てがみ」である。

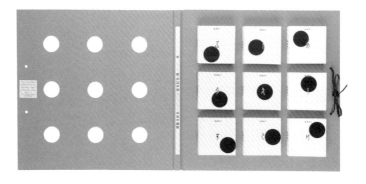

KEKKAI

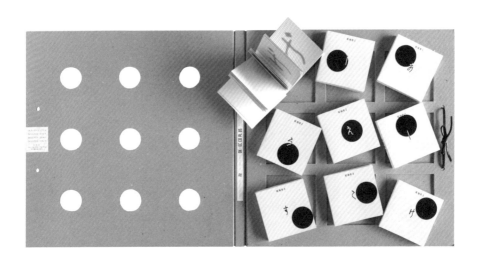

▲▶ ブック本体
ボール紙は2枚合紙で3mm
になり厚いので、穴をあける
時はトムソン加工では無理で
あり、ポンスという鋳物の刃
型をつくらなければならな
い。穴から覗いた黒いドット
はバラバラに見えるが、開い
てみると整列して見える。

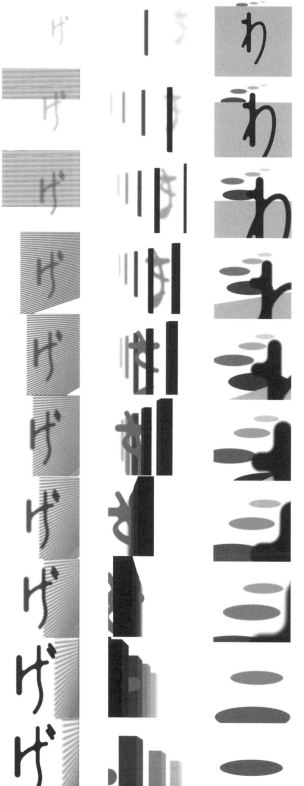

冊子の中面は、グラフィック
パターンで空間が表現されて
おり、パラパラマンガの形式
の動画になっていて、その空
間を移動しているように見え
る設計になっている。3つの
ストーリーがあり、それぞれ
紙質違いのバリエーション
で、紙見本としての役割も
持っている。

左図はストーリー画像の抜粋
である。

The Castoff Skin
of Dream

高橋 善丸 著
竹尾 刊
Ｂ４判
1999

カバー：
靴底用特殊ボード紙
アルミ金網＋生ゴム紐
＋留金具＋ラベル
本文：ニューラグリン
（バニラ）146kg / 4C＋
シルクスクリーン印刷

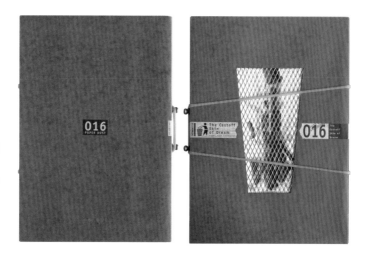

紙商社である竹尾の 100 周年を記念して企画された、ゴミをテーマにした展覧会が青山のスパイラルで開催された。これはそのためのブックである。ブック全体を公園のゴミ箱に見立てて、表紙にはゴミ箱に使われている金網をイメージして、実物の金網を埋め込んだ。紙は靴底に使われるための特殊な紙で、強度はカッターの刃もなかなか立たない強さである。中面には、公園で拾い集めたもっとも一般的な紙のゴミを、試験管に入れて 16 本のゴミのサンプルとして、その一覧を並べている。タイトルは『The Castoff Skin of Dream』であり、ゴミを夢の抜け殻と捉えて表現した。

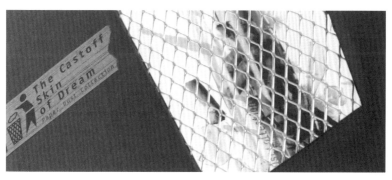

The Castoff Skin of Dream

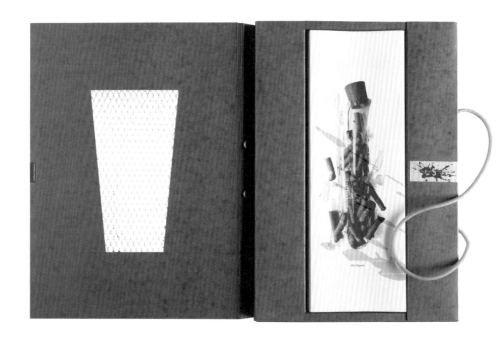

▲ブック本体
本体はボックス状になってお
り中央が窪んで空間になって
いる。そこへ蛇腹折りの本文
冊子がはめ込まれている。蛇
腹を広げると、ゴミのサンプ
ルが入った16本の試験管が並
んでいる。

◀ブックを閉じた状態
表紙の背にフックがあるので
閉じる時は生ゴムのベルトを
かけ、そこに留める。

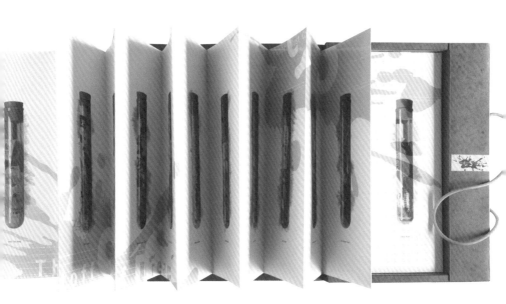

▲◀本文
16本の試験管の上に液体をぶ
ちまけたような飛沫が刷り込
まれて、全体に汚れた状態を
表現している。紙はニューラ
グリンにオフセット印刷を
し、その上にこの液体の飛沫
をシルクスクリーン印刷でグ
ロスに盛り上げているので、
一層汚れのリアル感が出てい
る。蛇腹の中面をつなぎ合わ
せるとポスターの状態にな
る。

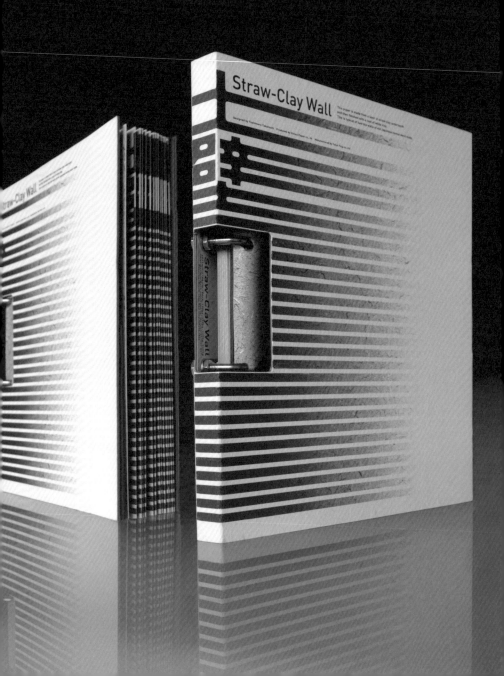

Straw-Clay Wall

高橋 善丸 著
平和紙業 刊
2006

バインダー：H300×W233mm /
カードボードに土壁を合紙＋U字ボルト
本文：土壁 170kg

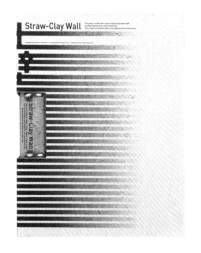

これは特殊紙の商社である平和紙業の提案で制作したものである。通常、用紙は工場で機械生産されるので、最低でも数トン単位でないとつくられない。しかし東海パルプの協力を得て特別に小ロットの特殊紙を製造してもらうことができた。製紙工場を見学して製造工程を理解した上で、私は表裏違う素材でオリジナルの紙をつくることにした。表面は藁を漉き込んだクラフト紙で藁土壁をイメージし、裏面は通常の

白い紙の素材で白壁をイメージしたリバーシブル紙である。名前を「土壁」と名付け、そのプロモーションブックとして、左官職人が土壁を塗る工程を紹介する形をとり、バインダー形式にした。

土壁

▲ バラした本文
土壁を塗る際の工程を表す用
語それぞれのロゴタイプを作
成した。鏝(コテ)型の穴か
らロゴが覗いている。

▶ バインダー表紙
バインダーは 1 mm 厚のカー
ドボードを使用して、表紙は
そこに土壁を合紙している。

◀ バインダー内側と本扉

金具にかかるバインダーの部分に四角の穴をあけ、厚みを抑えると同時に、形状の面白さを出している。

U字金具は適当なものがなかったので、特注した。

本扉では、本物の土壁そのものにロゴを彫り込んだような状態を表現した。

◀ 本扉裏と本文

小口には土壁のロゴパターンを印刷して、全体的にロゴに連動した縞模様で統一している。

◀ 本文

リバーシブル紙である土壁の藁壁の面を外側に、白壁の面を内側にして袋綴じの状態にしている。そこへ鏝の形を型抜きして、両面の紙質を同時に見ることができるようにした。

京都千年日記

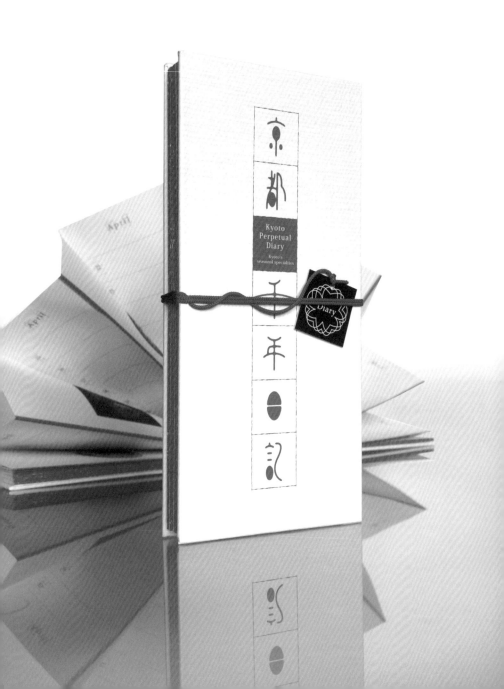

Kyoto Perpetual
Diary

企画：高橋 善丸
光村推古書院 刊
H210×W100mm /
経本折り（蛇腹折り）/
ハードカバー
2012

表紙：リベロ（スノー）
100kg /
赤紐＋タグ風カード付き

March

8

9

10

11

12

13

14

観光客や京都ファンのための日記帖である。曜日は後記入なので、どの年からでも使える。本文には季節の催事などでも食されるポピュラーな京料理や京菓子の写真が紹介されており、食から日本の季節感が味わえるというものである。経本折り（蛇腹折り）と言われるもので、経典の折方に使われる手法である。京都にはこの折り方ができる職人がまだ存在しているが、手折り作業になるのでコストも高くついてしまう。折り目に朱赤のボカシを入れているので、折りたためば小口が全面赤になる。閉じて赤い紐で巻き上げる古典的な形態にしているので、バラバラに広がってしまうことを防げる。

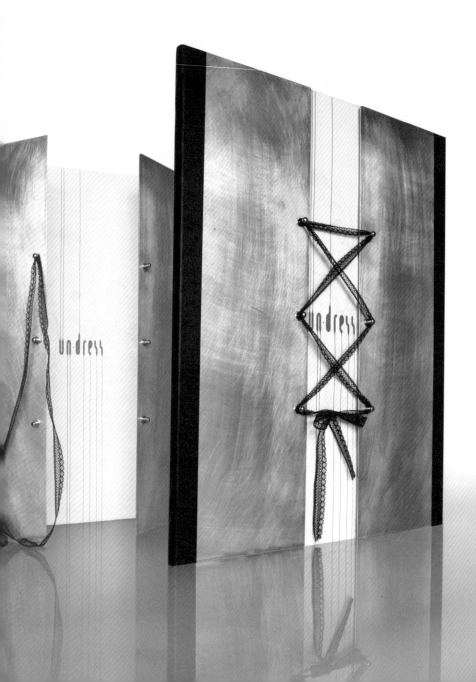

un dress

須川 まきこ 著
Space-YUI / 広告丸 刊
A3 判変型
2008

バインダー：アルミ板＋ビス＋レースリボン
本文：ニューラグリン S（バニラ）112kg
＋リベロ（スノー）100kg

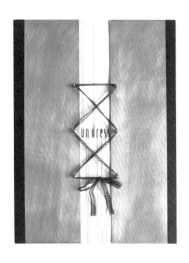

イラストレーションの展覧会のための プロモーションブックである。カバーはツヤ消しに磨いたアルミニウム板を使用して、短くした隙間から扉のタイトルが覗いている。イラストはレースを纏った女性のファッション画であるので、カバーを閉じた時にはコルセットを思わせる編み上げ紐で結んで留めるようになっている。紐はレースのリボンである。イラストは少しだけシチュエーションを変えた2点の絵がセットになっているので、本文はオフホワイトのナチュラル紙と少し透けて見える白い紙を重ねて、対になった絵が重ねて見えるようになっている。それらを交互に繰り返して綴じ込んでいる。

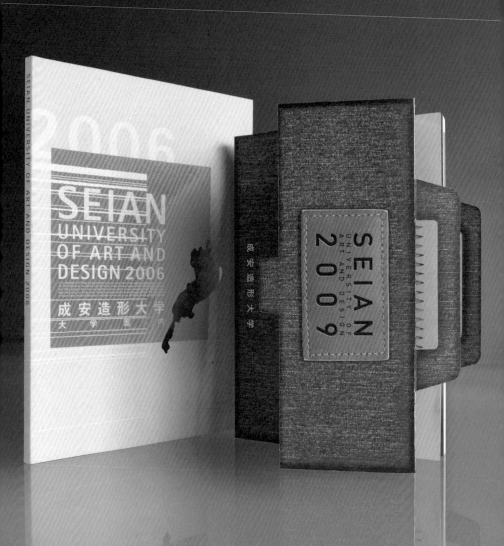

Seian University
of Art and Design
2006

成安造形大学 刊
A4判 / ソフトカバー /
112 ページ

2006

表紙：チップボール /
オペーク蛍光色＋
オペークホワイト / 型抜き

Seian University
of Art and Design
2009

成安造形大学 刊
B5判 / ソフトカバー /
128 ページ
2009

表紙：4C / マットPP / 型抜き

高校生に向けた大学説明会などで、
数あるパンフレットの中から思わ
ず手に取って、持って帰ってもら
える学校案内を、というのが依頼
のポイントであった。2006年版は、
チップボールにオペークインクで
印刷し、琵琶湖畔にある学校
なので、シンボルとしての琵
琶湖を型抜きしている。
2009年版は、一見してデニム地の
カバンに見立てた普通の書籍のよ
うだが、持ち手を引き出せば実際
にカバンのように手に提げられる
し、蓋を開けば画材を入れたカバ
ンの体をなしている。組み立てオ
モチャ絵を思わせる遊び心を与え
る設計にしている。

成安造形大学学校案内 2006/2009

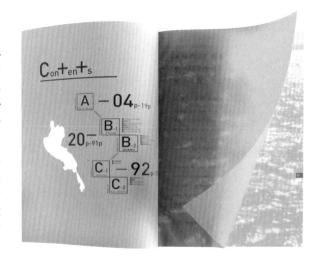

▲2006年版表紙
チップボールに蛍光ピンクで
タイトルを、オペークインク
のホワイトでノイズの線をあ
しらった。琵琶湖の型抜きか
らブルーの水面を覗かせてい
る。

▶2006年版目次と別丁扉
別丁扉はブルーのトレーシン
グペーパーである。その下に
は琵琶湖の水面写真をシアン
を抜いて刷っている。扉を重
ねればブルーの水面で、開け
ばピンクになる。

◀2009 年版表紙
全てを閉じればB5に収まる普通の書籍であるが、持ち手を引き出せばカバンのようになる。

◀2009 年版表紙の展開
通常は表紙の折り返し（袖）は内側に折られるものだが、それを外側に折ってカバンの蓋のようにした。
型抜きしたところから中の画材が覗いて見える。

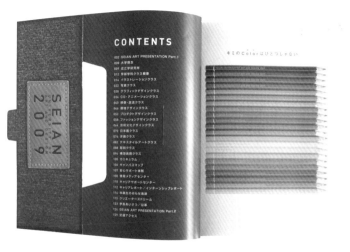

CONTENTS

今ミのColorはひとつじゃない

◀2009 年版目次と扉
美術大学を象徴するカラフルな色鉛筆には、それぞれ学校の専門分野別のカテゴリーが刻印されている。

RoboCup 2005 OSAKA

スーベニールキット／プレスキット

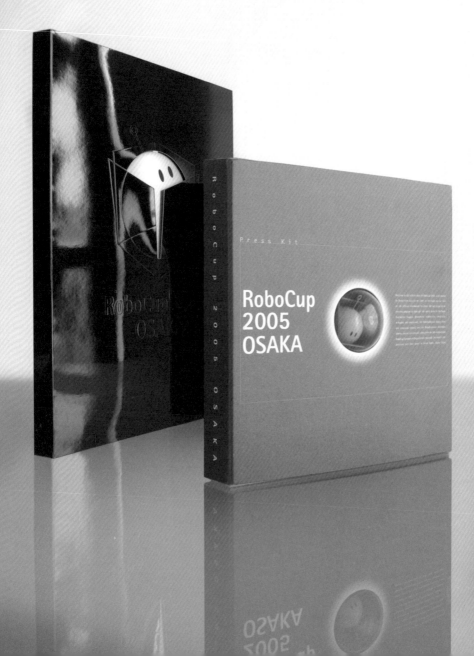

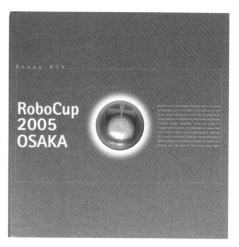

Souvenir Kit

主催：ロボカップ国際委員会ほか
H297×W227×D18mm
2005
箱：ミラーコーティングカード紙 /
型抜き＋空押し＋シール貼り

Press Kit

主催：ロボカップ国際委員会ほか
H205×W205×D35mm
2005
箱：キュリアスメタル（ホワイト）215kg

自立型ロボットがサッカーを競うという大規模な世界大会が大阪市主催で開催されるということで、総合 AD を担当することになった。最初にキャラクターマークをつくり、喋ったり歩いたりするキャラクター型ロボットも制作してもらった。プレスキットは、一般に認知されていないイベントをメディアの力で盛り上げるための重要なツールであると位置付け、中国で製造したキャラクターフィギュアを人気のガチャポンケースに入れ込んだ。プレスキットのボックスを開ければボックス型のキャラクターマークの形状になっている。広報ツールやグッズも大規模に展開した。

| RoboCup 2005 OSAKA　スーベニールキット / プレスキット

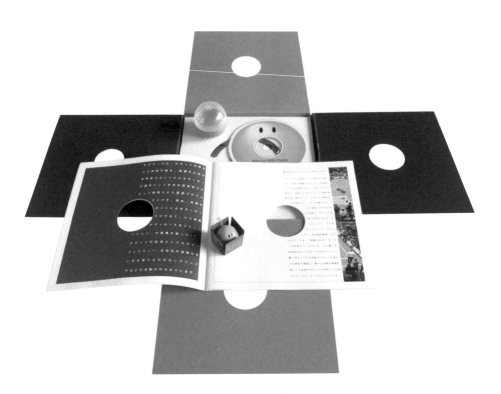

▲プレスキット
記者発表のためのもの。中に
はプレスリリースパンフレッ
ト、キャラクターフィギュア、
広報用情報や画像データが
入ったCD-ROMなどがセット
されている。全体にボックス
型のシンボルキャラクターを
イメージしている。

▶プレスリリースパンフレット
ガチャポンケースをセットす
るために、真ん中に穴があい
ている。パンフレットのサイ
ズは 205×205mm 、12 ペー
ジ。紙は Mr. B（スーパーホ
ワイト）110kg。

◀ スーベニールキット
カバーとボックス
各国から参加してきた選手団
に配るお土産のキットであ
る。文字が空押し加工された
表紙には穴があいており、本
文のキャラクターが顔を覗か
せている。さらにそれをボッ
クスに入れている。

▲◀ スーベニールキット
キットの中には、公式ガイド
ブック（和文と英文バージョ
ンがある）や、記念腕時計、
ピンバッジなどがセットされ
ている。

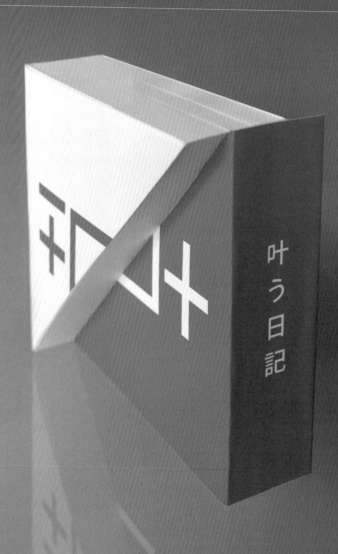

叶う日記

Spit-out Diary

高橋 善丸 著
企画：DAS
H120×W120×D35mm
2018

Come-true Diary

高橋 善丸 著
企画：DAS
H120×W120×D35mm
2018

展覧会のためのオブジェ書籍である。人は口から＋（ポジティブ）なことを話していると願いが「叶う」。しかし、＋なことや −（ネガティブ）なことを口から出すのは「吐く」ということにすぎない、という話を聞いた。そこで、いいことばかりを書き留める日記を『叶う日記』とし、愚痴や不満などを書く日記を『吐く日記』として分けて書き留め、やがていっぱいになったら吐く日記だけを焼き捨てるということにしたらどうかと考えた。正方形を斜めに裁断し、叶うと吐くの文字を分解して記号化し、口を中心に回転させたロゴをタイトルとした。オブジェとして卓上に飾り、日々の戒めとしたい。

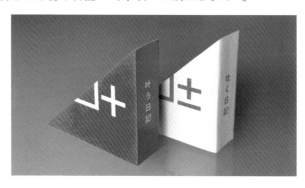

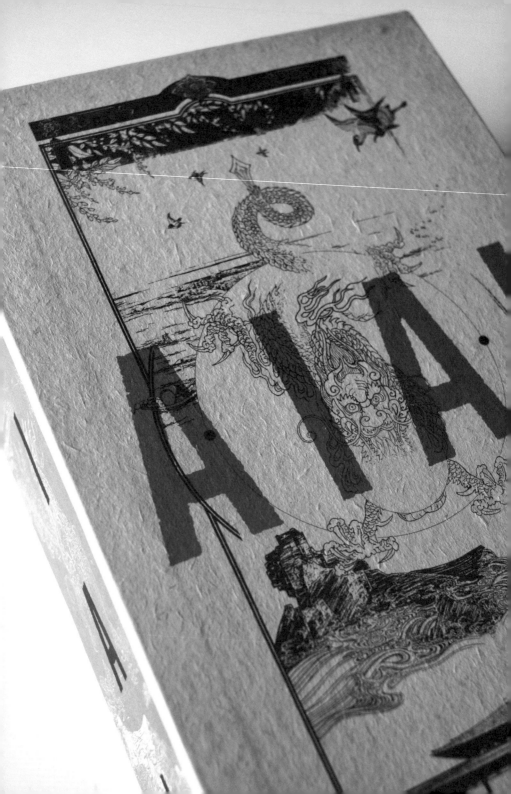

連作は組曲

A Book Series is
a Suite

連作は組曲

人の思考は雑多な情報を一度に認識できないので、各々単体の情報の中から共通点を探し、似たものをグルーピングして理解しようとしたり、あるいはそれを順列化して認識しようとします。また、新しい情報が入った時には、過去の情報の中から似た情報のグループに加えて認識しようとします。これは逆に言うと、多くの情報を発信する場合には、あらかじめグルーピングしておくことで、連動したボリューム感を与えることができるということです。それを利用したのがシリーズ展開ということで、本に限った話ではありません。

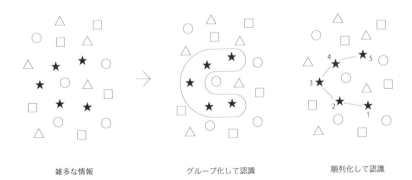

雑多な情報　　　　　　グループ化して認識　　　　　　順列化して認識

書籍でのシリーズとは、1冊ごとに独立した展開を持ちながら、連続することで、やがて全体として大きな1つのストーリーに仕上がる。クラシック音楽に例えるなら、楽章ごとに曲が続きながら、全体として壮大なストーリーを持つ交響曲のようなものです。一方、同じシリーズと言ってもそれぞれの本の内容が別々であっても、全体が1つのテーマのもとに集められたものは、いわば組曲のようであると言えるでしょう。

全集と連作

シリーズ本と言うと、かつて応接間の調度品でもあった豪華な全集は、最近ではスペースの問題から

か見かけることが少なくなりました。この全集や新書やムックなどのシリーズのように複数が並列して存在するものと、コミックの単行本シリーズのような物語が連続している連作ものがあり、前者はグループ化の存在で、後者は順列の存在になります。連作の装丁にはイメージの連動が必要であり、シリーズタイトルや統一フォーマットがあること、そしてデザインや画像テイストの連動などが基本です。それだけではなく、全巻揃えた時に新たに見える魅力づくりなど、シリーズであること自体を利用した工夫があれば、さらに楽しんでもらえることでしょう。

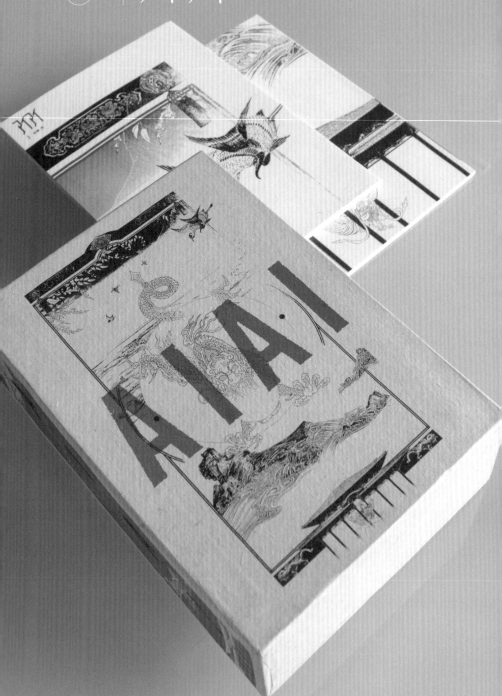

AIAI

プロボ倶楽部 刊

箱：H220×W150×D65mm /
新バフン紙（きなり）90kg
1994
冊子：A5判 / ソフトカバー / 全12号
表紙：新・草木染（しらかべ）厚口

現代詩の同人誌である。タイトルの『アイアイ（AIAI）』は、赤ん坊が喋るような言葉で、特に意味がないことを意図しているとのこと。季刊誌で、表紙のビジュアルは画像が繋がるようにして、全号を並べると障壁画が完成するようにしようと考えた。途中で同人誌がなくなると不完全になるので、終わる時は3号単位を区切りとして、終了の3号前には予告してほしいという条件をあらかじめ出しておいた。結果として12号続いたが、画像が繋がることは伝えていなかったので、執筆メンバーでも気づくタイミングがまちまちであった。全巻収納箱には、完成画を装丁ビジュアルとして配している。

｜アイアイ

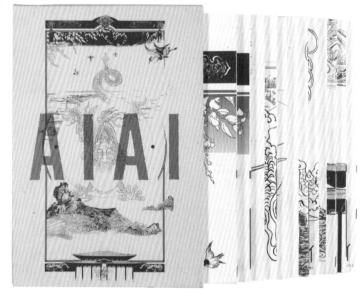

▲背
背にも「アイアイ」のロゴが
繋がるようにしている。終了
のタイミングが不明だったの
で、どこで終わってもいいよ
うな連続にした。箱の貼り紙
は新バフン紙である。

▶ 単号の表紙
タイトルは、大きさを固定し
ているが、位置は特定してい
ない。

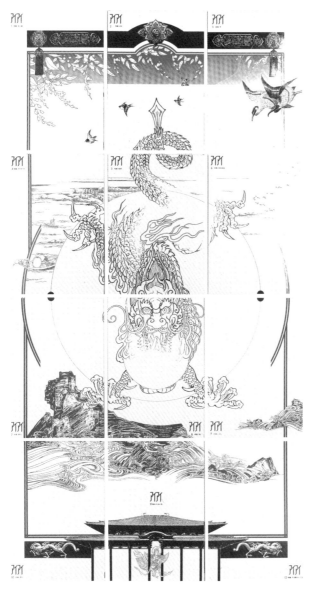

全号を並べた時に、1枚の障
壁画になる。3号単位であれ
ばいくらでも続けられるよう
なコラージュの絵柄にした。
各号は2色刷りだが、3号毎
に少しずつ色を変えて、グラ
デーションになるようにして
いる。

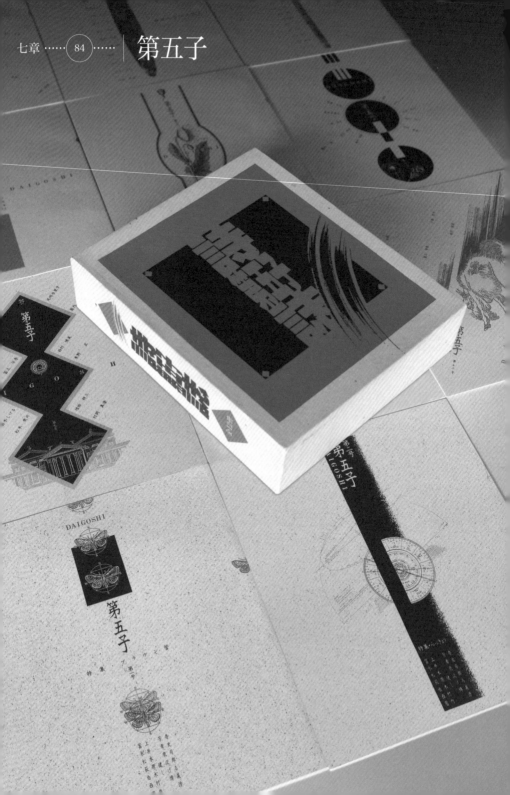

DAIGOSHI

第五子団 刊
1989

箱：H215×W182×D50mm /
こざと(秋色) 70kg
冊子：H210×W180mm /
ソフトカバー / 全12冊
表紙：OK サンドブライト
120kg

現代詩の期間限定の同人誌である。
『第五子』とは5番目の子供で嫡子
には程遠く、将来を期待されてい
ない分、自由な子供という意味で、
自分たち同人の社会に対する位置
付けに例えた名前だ。団体名の第
五子団というのは軍隊の第五師団
のパロディである。この雑誌のユ
ニークな企画は、実在しない人物
がメンバーにおり、毎回他のメン
バーがリレー式にそのメンバーに
なりきって作品を載せるという遊
び心である。その名前は「園内 渡」
で、「そのうちわかる」を意味して
いる。装丁は毎号、中央の縦ライ
ン中心にデザインすることだけを
決め、他はフリーに表現した。

JURIN

大阪文学学校 刊
A5 判 / ソフトカバー
1993〜94

文学学校の文学作品の掲載誌であ
る。隔月刊で年に 6 冊の発行がわ
かっていたので、6 冊並べること
で完成するビジュアルを計画した。
毛筆で女体を描いて配したのだが、
それに気づかれない
ように、あえて繋が
らない順番で発刊し
た。途中で気がつい
た人は次号の表紙を
楽しみにするように
なり、特に最後の表
紙に期待が盛り上
がったようだ。『樹林』
のタイトルロゴは、
明朝体をグリッドか
ら書き起こしたよう
な状態にして、格調高さとモダン
さの両立を狙った。刊行月の数字
に季節の植物を絡ませて、季節感
を出している。タイトルは上下い
ずれかに配置した。

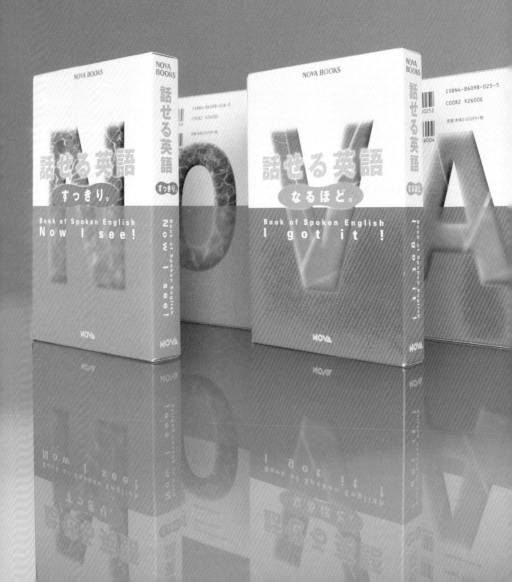

Book of Spoken
English
Now I see !

ノヴァ・エンタープライズ刊
B6 判 / ソフトカバー /
全 5 冊 / 箱入り
2004

Book of Spoken
English
I got it !

ノヴァ・エンタープライズ刊
B6 判 / ソフトカバー /
全 5 冊 / 箱入り
2004

英会話教室で使用する教科書である。タイトルの表示から窺えるように、従来の教科書的な堅苦しさを払拭したいという依頼内容であった。そこで、本をセットするボックスの表裏に文字を入れ、それらを並べることで NOVA という文字並びができるようにした。そして、『すっきり。』編は瑞々しい海を、『なるほど。』編は爽やかな野辺をイメージするなどのリゾート感覚をパステルトーンの配色で軽やかに表現した。ボックスに収納されているテキストブックも、同じように並べれば全てが単語になるという仕掛けである。学びながら、少しでも気持ちをほぐしてもらえるようにと考えた。

| 話せる英語 すっきり。／ 話せる英語 なるほど。

▶『すっきり。』編カバー
外箱の中にはカテゴリー毎に分冊されたテキストブックが入っている。5冊のカバーを並べると文字が繋がって見える。ここでは「WORD」と読める。

▶『なるほど。』編カバー
こちらは「PHRASE」となっている。外箱と中のテキストブックはセンターのカラーの切り返しで揃って見えるようにした。
カバーはグロスPP加工を施している。

Family Name

Repeat

Osaka Foam

Curve

徳永 政二 著
藤田 めぐみ 写真
あざみエージェント 刊
A5判横 / ソフトカバー /
40ページ
2011〜2016

カバー：4C / マット PP

川柳家として著名な徳永政二氏と写真家の藤田めぐみ氏のコラボレーションを倉本朝世氏が構成したフォト句集である。作品は揃っているのに、1冊にせず、あえて分冊にして不定期に刊行するという企画である。2人とも日常生活を軽やかに切り取った作風なので、表紙のデザインはシリーズであるのにあえてフォーマットを設定せず、その都度、写真が届いてからセレクトし、その感覚を取り入れてレイアウトすることにした。タイトル書体も肩肘張らないが繊細で軽やかな宋朝体を大きめに配置した。フォーマットで強く主張しなくてもその空気感でシリーズであることが理解できればと考えた。

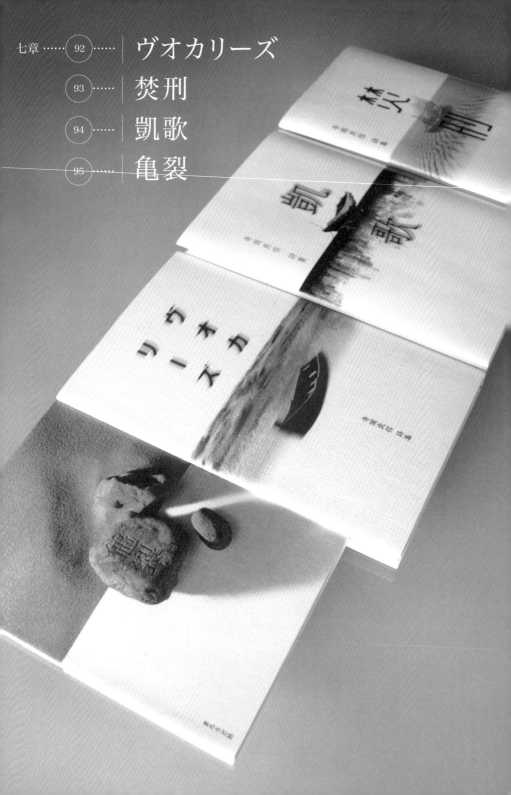

Vocalise

寺岡 良信 著
まろうど社 刊
A5 判変型 / ハードカバー / 104 ページ
2006
カバー：
ユニテックGA(スノーホワイト)

Burned at the Stake

寺岡 良信 著
まろうど社 刊
A5 判変型 / ハードカバー /
80 ページ
2009

Victory Hymn

寺岡 良信 著
まろうど社 刊
A5 判変型 / ハードカバー / 88 ページ
2011
カバー：
ハンマートーンGA(スノーホワイト)

期間はまちまちであるが、数年おきに詩集を出版する著者であった。シリーズというわけではなく、その時々の心情をテーマとしている。『ヴオカリーズ』は風であり、『凱歌』は震災、『焚刑』は父の死といった具合だ。2冊目の依頼がきた時、私なりに勝手にルールをつくって制作に臨んだ。それは地平線を統一することと、著者の心情を舟に例えることである。毎回、著者から受けた説明をもとにビジュアルイメージをつくるのだが、並べてみると自然に地平線が揃って見えているし、書架に入れても背のラインが揃うという楽しみがある。シリーズ書籍ではないのに、同じ著者の作品として繋がる面白さだ。

Crack

寺岡 良信 著
まろうど社 刊
四六判 / ソフトカバー /
88 ページ
2014
カバー：
グラフィー CoC
(ナチュラル GS)

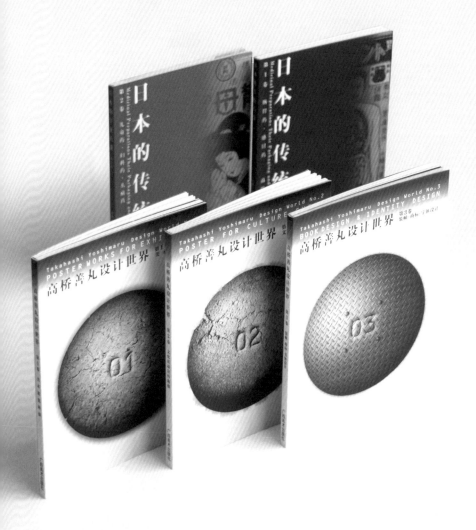

Poster Works for Exhibition Poster for Culture Event Book Design & Identity Design

高橋 善丸 著
広西美術出版社 刊
A6 判 / ソフトカバー / 64 ページ
2001

表紙：マット PP / がんだれ表紙

私がまだ40代の頃、北京での講演時に現地のプロデューサーがポートフォリオを見て、ぜひ中国で出版したいと言われ出版に至った。最初は A4サイズの予定であったが、当時、北京オリンピックの開催が決定したので、予算がそちらに回るからと、文庫サイズ3冊に変わってしまった。そこで当時、私の得意ジャンルを3冊に分冊しまとめた。その頃、素材の質感表現にこだわっていたので、装丁は同じ球体を3つの違う素材で表現することにした。価格設定も低かったので大部数発刊されたようだ。同時に『お薬グラフィティ』(p46)も出版したいとのことで、それも2冊の分冊にしてつくった。

Medicinal Preparations
Their Packaging and
Design in Bygone Time

高橋 善丸 著
広西美術出版社 刊
A6判 / ソフトカバー /
64 ページ
2001

表紙：マットPP / がんだれ表紙

あとがき

この本は教科書ではないので、本書を読めばブックデザインの全てがわかるというものでもありません。あくまで私のデザイン手法から、本の制作に携わっている方やデザイナーの方に何らかのヒントになればという気持で作りました。本書全体を7つの章に分けていますが、本は元々1冊にこの全ての要素が含まれているものなので、カテゴリー別の実例は主な特徴に分類配置したにすぎません。また、ブックデザインは一般的に平面の視覚デザインとして認識されていますが、本書で述べてきましたように、書籍はあくまで立体物であるので、掲載画像は立体物として見えることを前提に撮影しました。通常書籍づくりは、プランナー、編集者、執筆者、デザイナー、カメラマン、イラストレータ等、様々な専門分野の人たちで成り立つものですが、私の場合、自著に限って言えば、これら全てを概ねひとりでやります。それは隅々まで思いが反映できることに加え、1冊の本造りには、1つの彫刻作品をつくり上げるような喜びがあるからです。そして書籍は時間や世代を超えて残ります。書籍というものがこの先、もっとここちよく、永く愛蔵されるメディアとして生き続けることを願い、この本が、そのためのささやかな助けになるなら望外の幸せであります。

高橋 善丸 （たかはし よしまる）
グラフィックデザイナー
タイポグラフィを主軸としながら、湿度ある視覚コミュニケーション表現を探究。欧米からアジアまで、講演、審査員、企画展等に多数参画。主な著書に、『ここちいい文字』（パイ インターナショナル）、『曖昧なコミュニケーション』（ハンブルク美術工芸博物館）、『高橋善丸設計世界』（中国広西美術出版社）、『くすりとほほえむ元気の素』『レトロな印刷物ご家族の博物紙』『箱中天』（光村推古書院）ほかがある。チューリッヒデザイン美術館、ハンブルク美術工芸博物館ほか国内外の美術館に作品が収蔵されている。主な受賞に、ニューヨークADC銀賞、特別賞、香港デザインアワード銀賞ほかがある。株式会社広告丸主宰。大阪芸術大学デザイン学科長・教授、中国寧波大学客座教授。日本タイポグラフィ協会理事長、JAGDA、東京TDC、Newyork TDC、DAS各会員。
www.kokokumaru.com

仕　様

A5 判 / ソフトカバー / 無線綴じ / PUR 製本 / 256 ページ
カバー：ハイアピス NEO ウルトラホワイト菊判 縦目 104kg
　　　　スミ＋特色DIC-G-22＋マットニス / UV シル 厚盛印刷
表　紙：ゆるチップ（すな）L 判縦目230g/ ㎡、300μ / スミ 1 C
見返し：色上質（黒）特厚口（68.5kg）A 判縦目
帯　　：A ライトスタッフ GA 菊判縦目 76.5kg / スミ＋特色
　　　　DIC-585
本　文：b7 バルキー A 判縦目 57.5k / 4C

書　体

和　文：ヒラギノ明朝 Pro W3 / ヒラギノ角ゴ Pro W3・W6 /
　　　　太ミン A101
欧　文：Gill Sans Regular / Times New Roman Regular

凡　例

○本書に掲載した書籍の情報は、下記の順に記載しています。
書籍の欧文タイトル
著者・編者等スタッフクレジット / 出版社（発行人）
判型 / 仕様 / ページ数 / 初版発行年
カバーまわり・本文を含む用紙（銘柄・色・斤量）・印刷・製本・加工等
○本書に記載されているクレジット等は、すべて各書籍制作時の情報です。○データの一部を記載していない場合があります。○本書に掲載した書籍は、現在販売を終了しているものや非売品があります。○本書に記載した用紙等の銘柄は、現在名称が変わっているものや廃盤になっているものがあります。○本書に記載したDTP用語や、デザイン・組版・印刷・製本・加工等の用語は、デザイン・出版・印刷業界等で一般的に知られているものを掲載しています。デザイン会社・出版社・印刷会社等により呼称が異なる場合があります。○各企業に付随する「株式会社、(株)」および「有限会社、(有)」は表記を省略させていただきました。

ここちいい本
ブックデザインの制作手法
The Pleasures of Book

2021 年 8 月 24 日　初版第 1 刷発行

著 者・アートディレクション　　高橋 善丸

校 閲　　聚珍社
英 訳　　Lapin-Inc.
編 集　　荒川 佳織

発行人　　三芳 寛要
発行元　　株式会社 パイ インターナショナル
〒170-0005　東京都豊島区南大塚 2-32-4
TEL 03-3944-3981　FAX 03-5395-4830　sales@pie.co.jp

印刷・製本　シナノ印刷株式会社